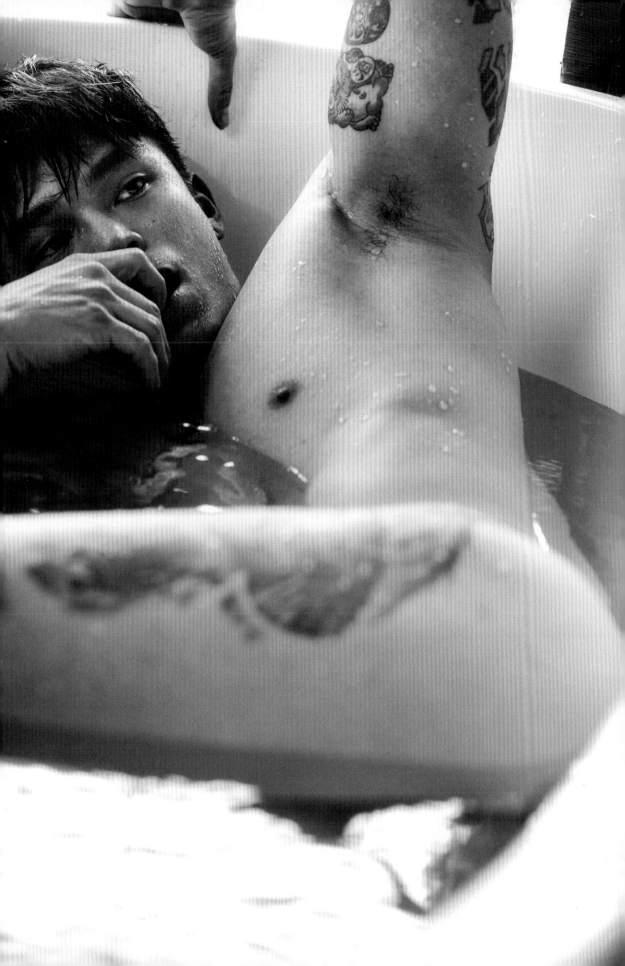

前 言
FOREWORD

阿超 Xavier

每個人的三十歲都有不同的意義，對我來說三十歲是一個新的開始，走訪各個城市、結識新的朋友、脫離舒適圈、嘗試創業、新的工作模式，這個階段有許多的挑戰，好的、壞的、令人振奮的、令人沮喪的……以上都讓我重新認識了自己一次，人的一生如果用十年為一個階段區分，現在的我或許不是最好的我，但此時此刻，我想留住這一瞬間的種種。

十歲的我發現的自己有點不同，二十歲的我在自我認同中迷惑，三十歲的我才剛好好的認識自己。

十幾歲時發現自己喜歡男生，內心充滿防衛、封閉自我，不斷催眠自己不會是同性戀，對於情感關係更是壓抑，所以把所有精力都放在社團活動中，雖然學生時代還是過得相當精采，但初次心動卻是自己最好的朋友，又害怕自己的情感會失去對方，只能選擇將情感深埋，然後欺騙自己不在乎，那個遺憾永遠深藏在心底。

二十幾歲時終於出櫃了，但對自己相當沒自信，總是否定自己、貶低自己，在來來去去的過客眼裡拼湊自己的模樣，在感情之中追求存在的意義，內心總是自卑把對方當成自己的全世界，對方一點牽動都會引起巨大波瀾，太過於害怕失去甚至慢慢疏離友情，然而最終還是不歡而散，頓時陷入自我懷疑、患得患失，後來一場肺炎影響，才意識到還沒有好好走訪這世界，世界之大必有容我之處，我不想再有遺憾了。

漸漸的，我開始社交，找回以前的朋友、認識不同生活圈的人、接受以前認為自己不夠資格的邀約，發現自己其實並不差，更幸運的是能夠被人欣賞，學習到生來這世上，不是為了討人喜歡，而是要讓自己喜歡自己、接納自己、肯定自己、完成自己，常常聽人說「花若盛開蝴蝶自來」，但我認為花的盛開是為了延續存在的意義，讓短暫的花期能夠生生不息，綿延的不斷綻放，花從來都不是為了蝴蝶兒盛開的。如今邁入三字頭，才剛認識了自己的樣貌，我不確定這個輪廓下還蘊藏著什麼，但我明白存在的意義是自己賦予的，很高興能夠用這副皮囊紀念全新的自己，也希望正在閱讀的你們，能夠享受我在這個世界存在的痕跡，並且記得我的名字——阿超 Xavier，如果你也曾經自我懷疑，請記得欣賞自己能夠帶來的美好，接受自己無法改變的缺角，肯定自己已經努力的付出，前往自己應該抵達的目標。

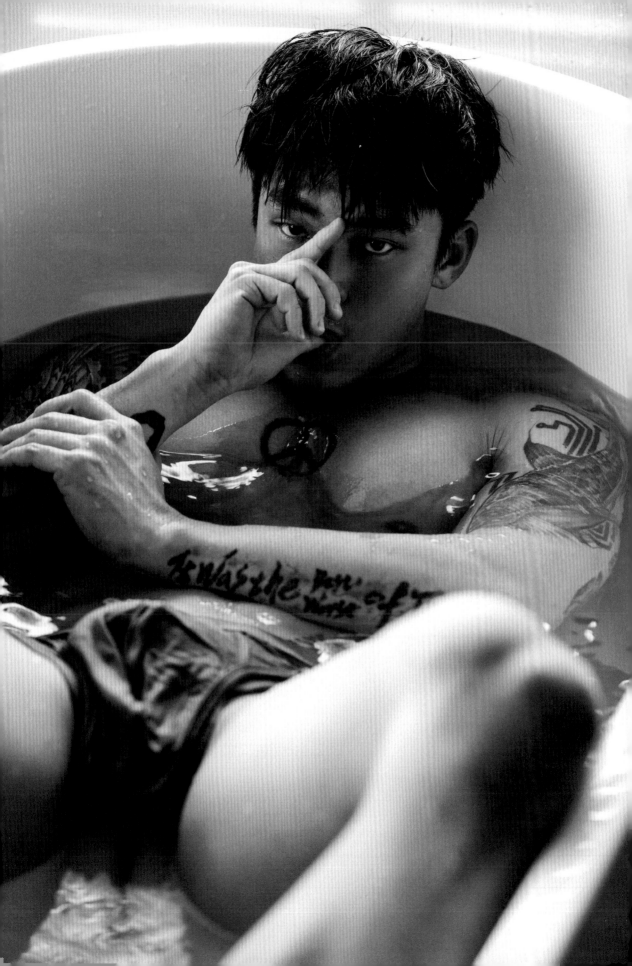

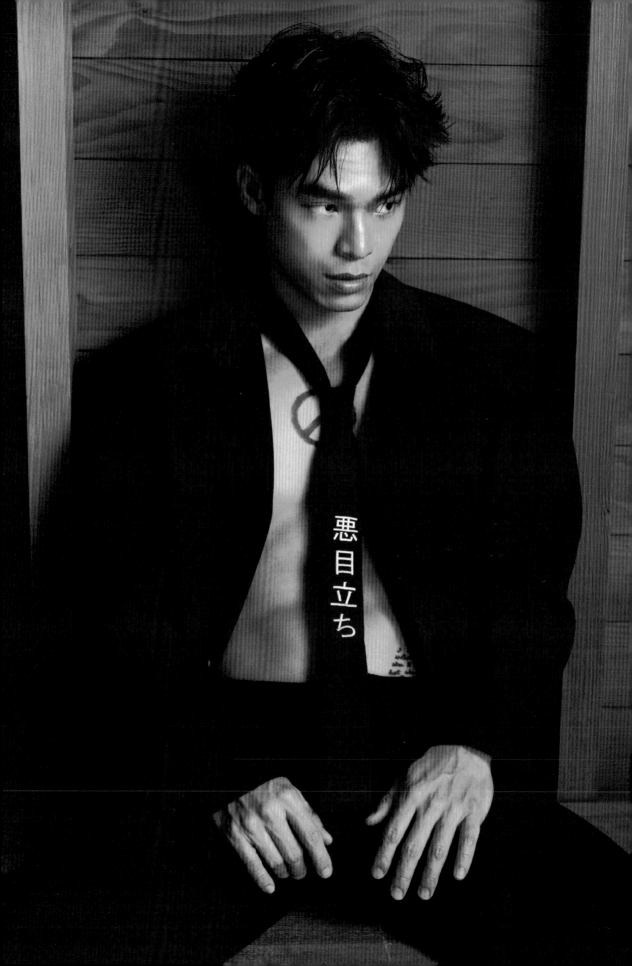

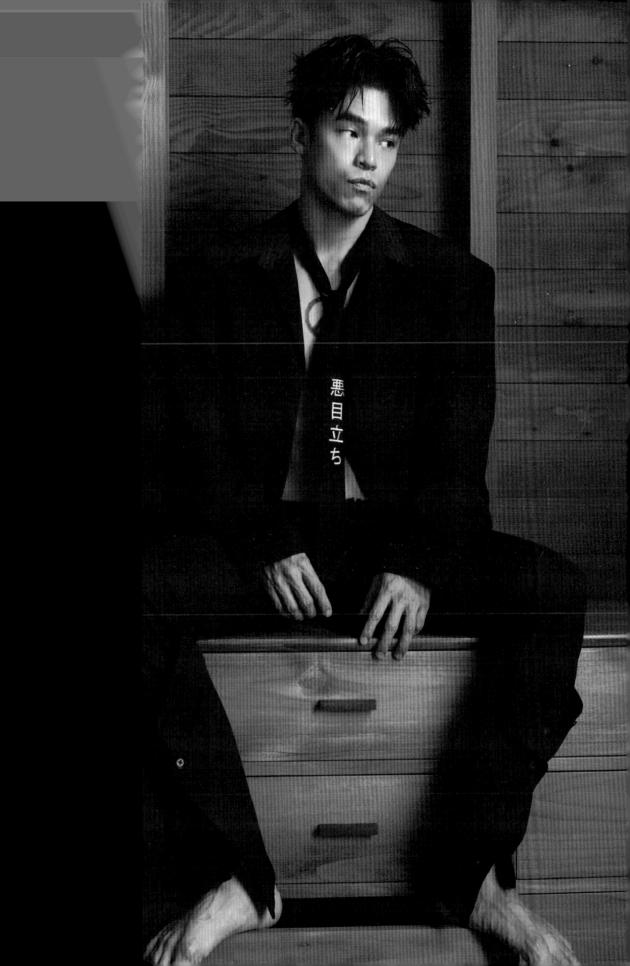

悪目立ち

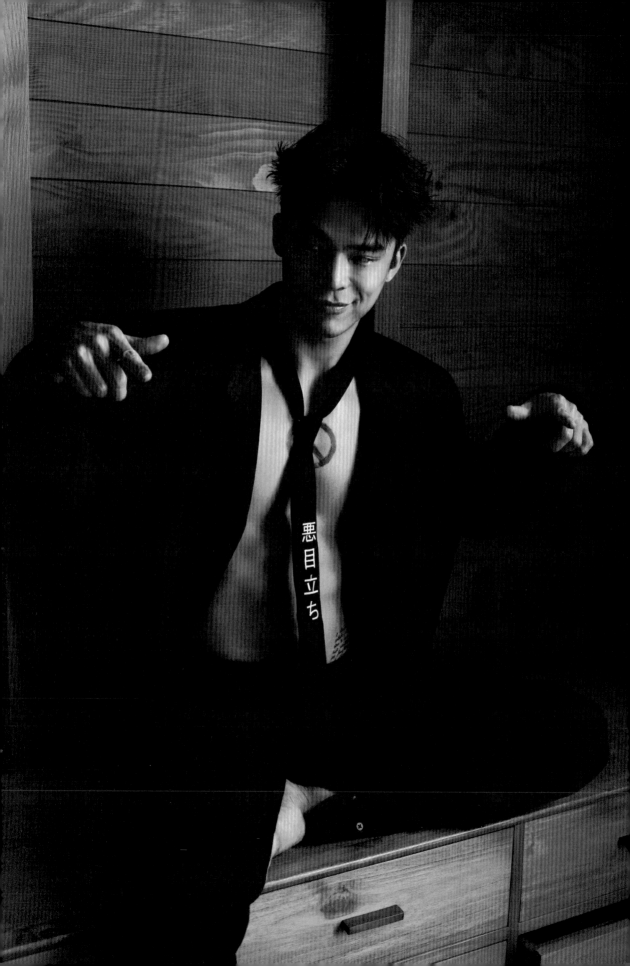

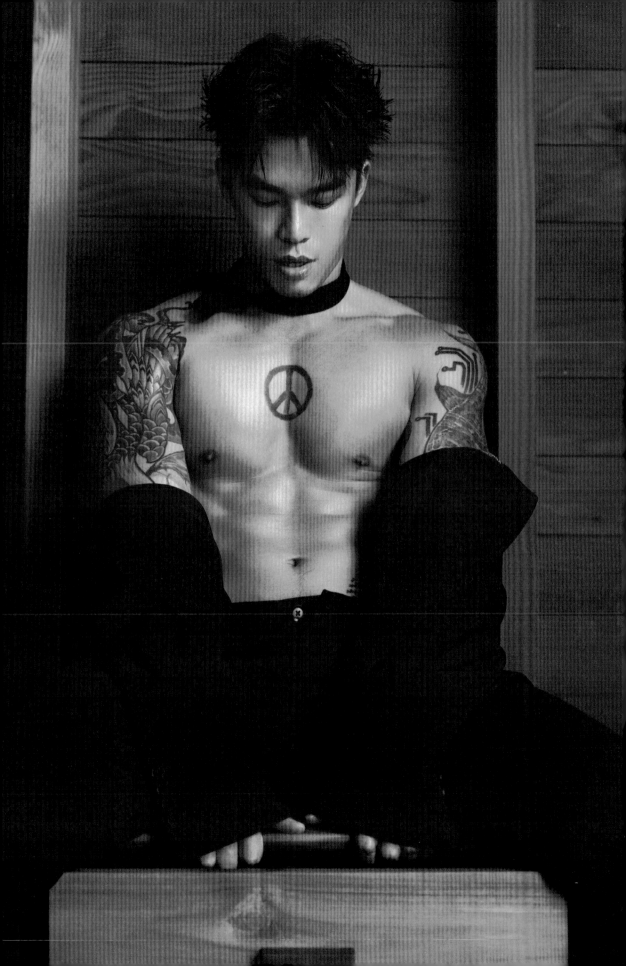

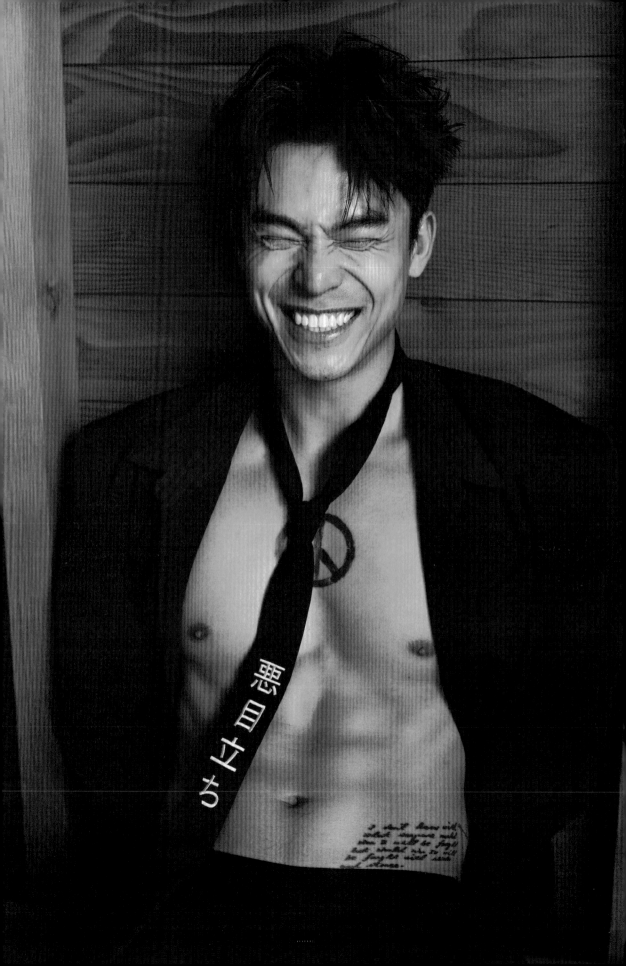

悪目立ち

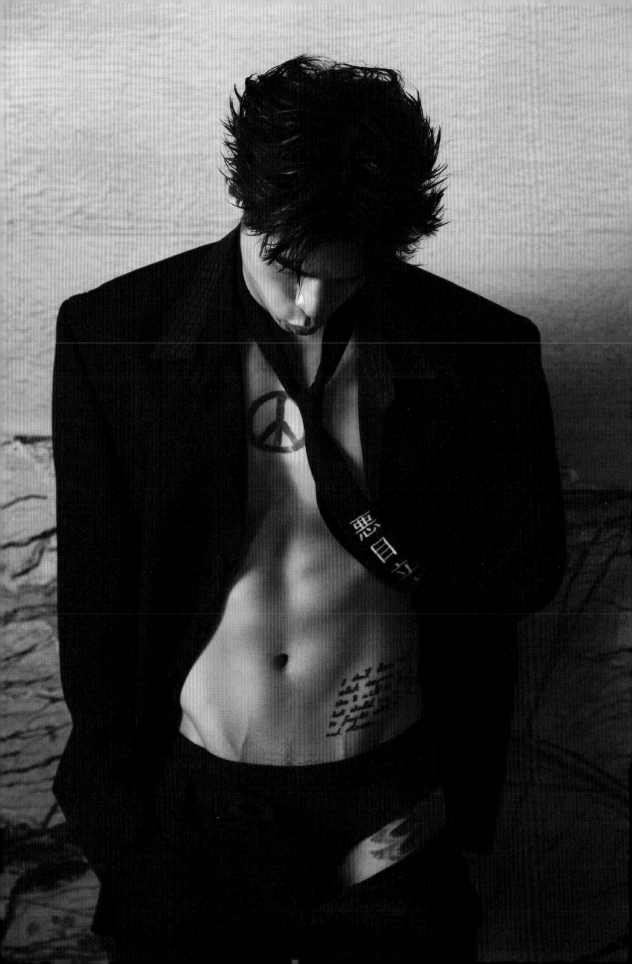

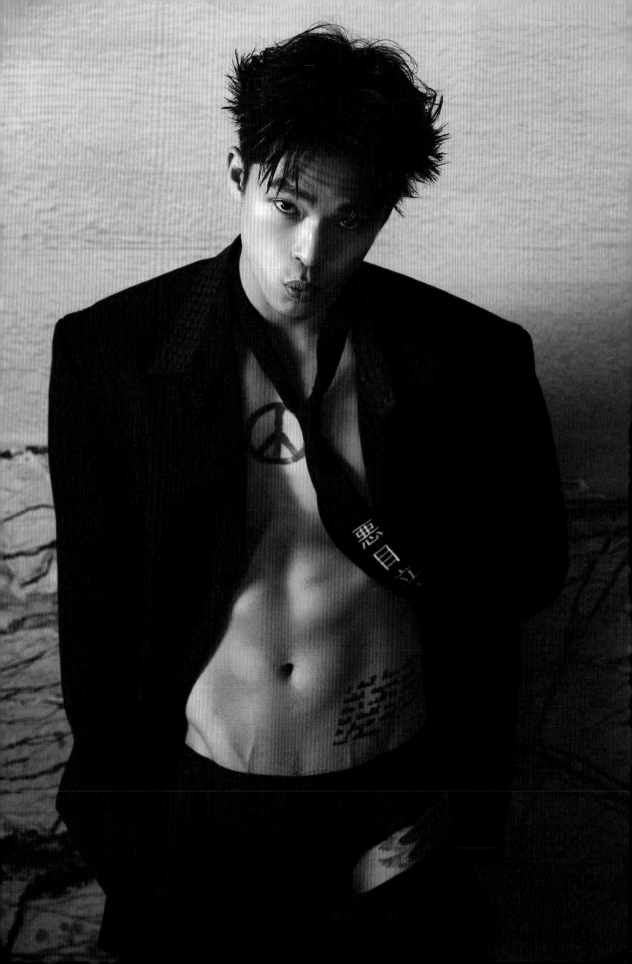

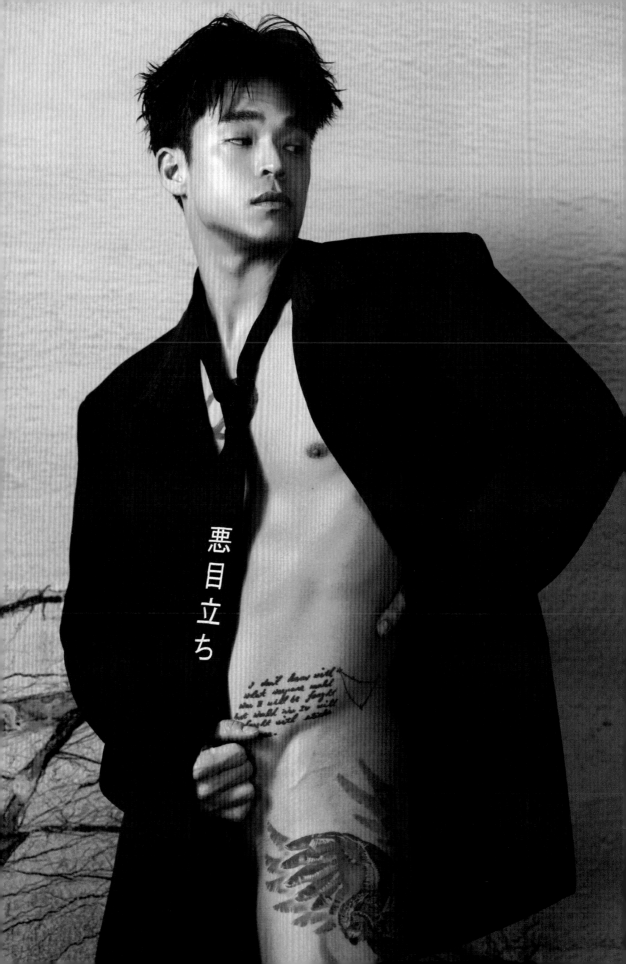

悪目立ち

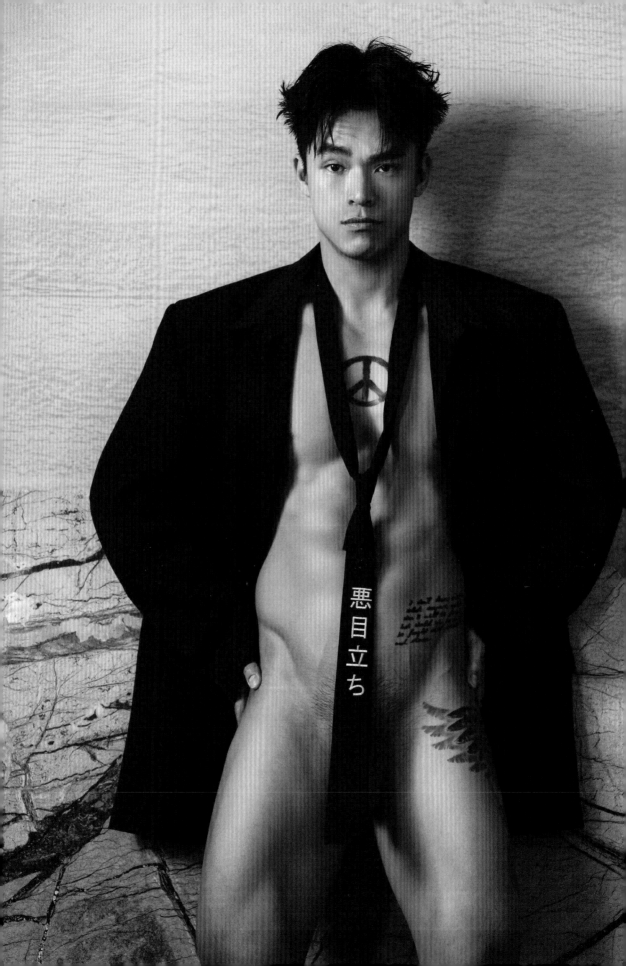

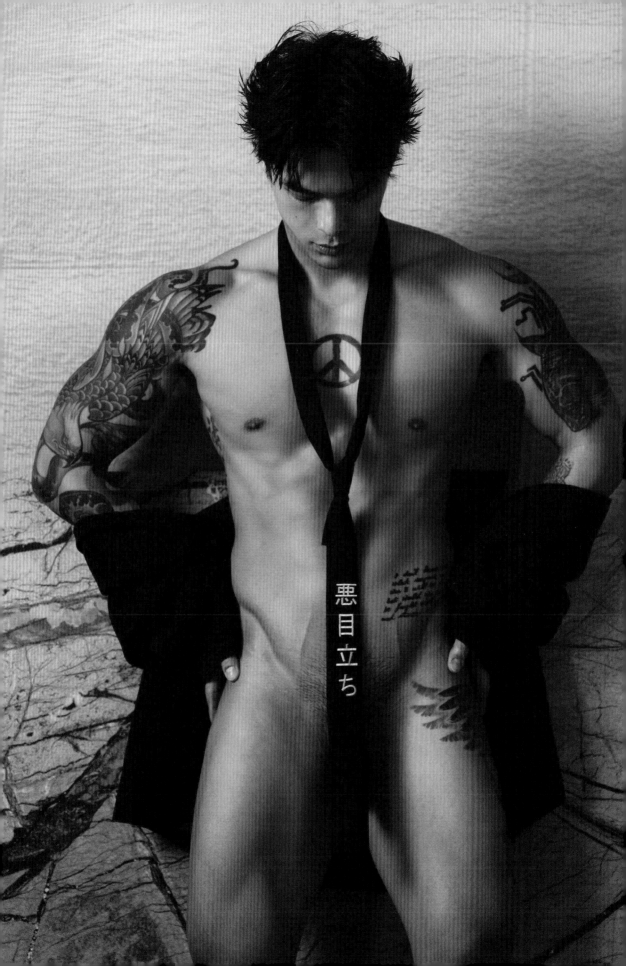

悪目立ち

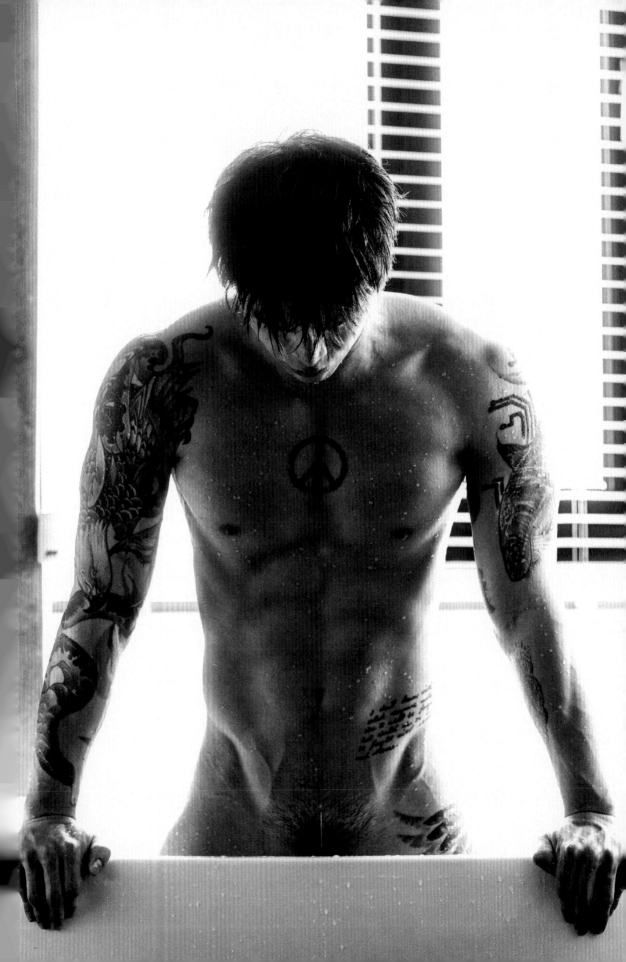

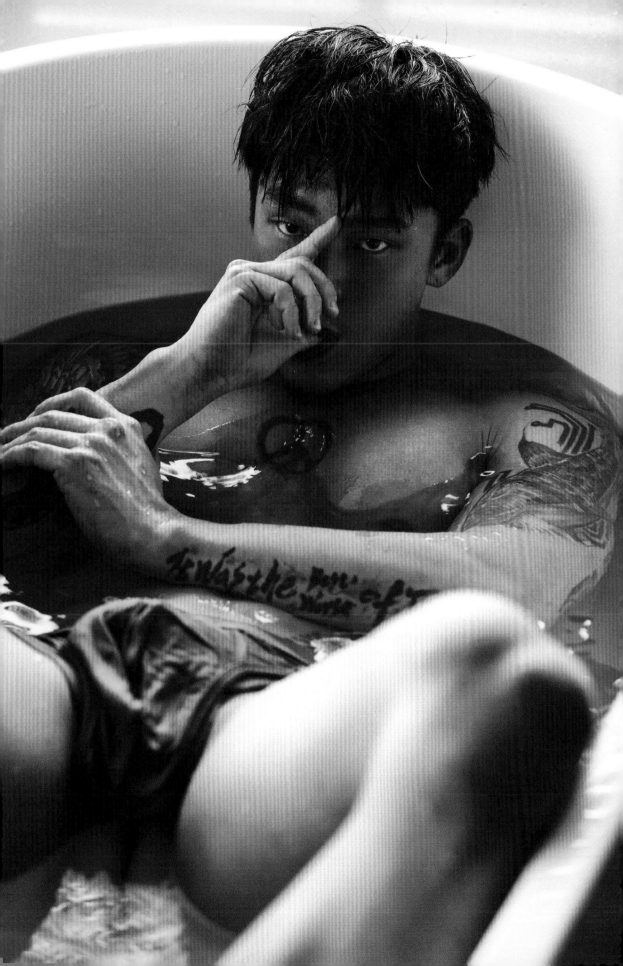

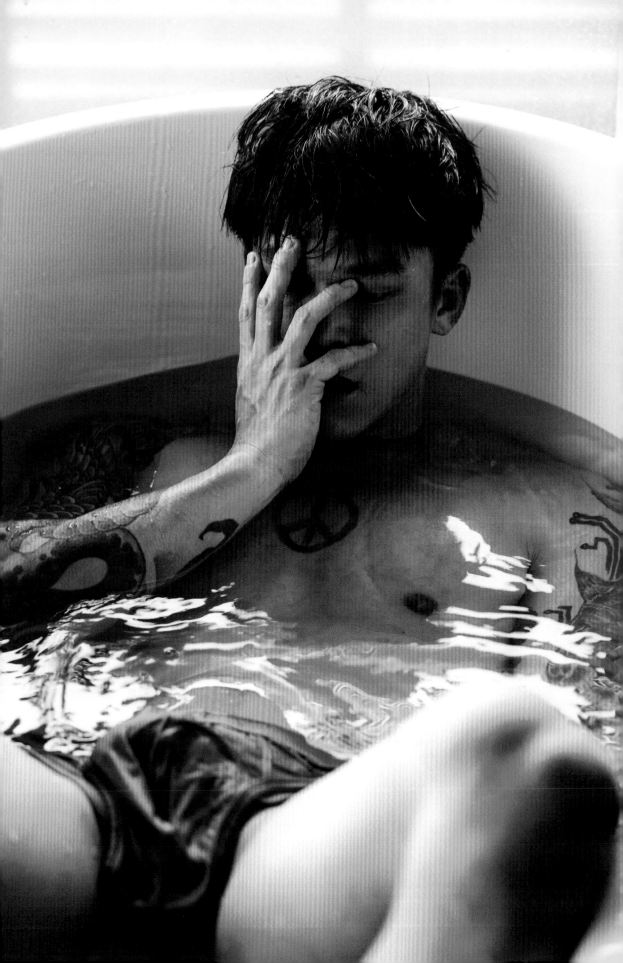

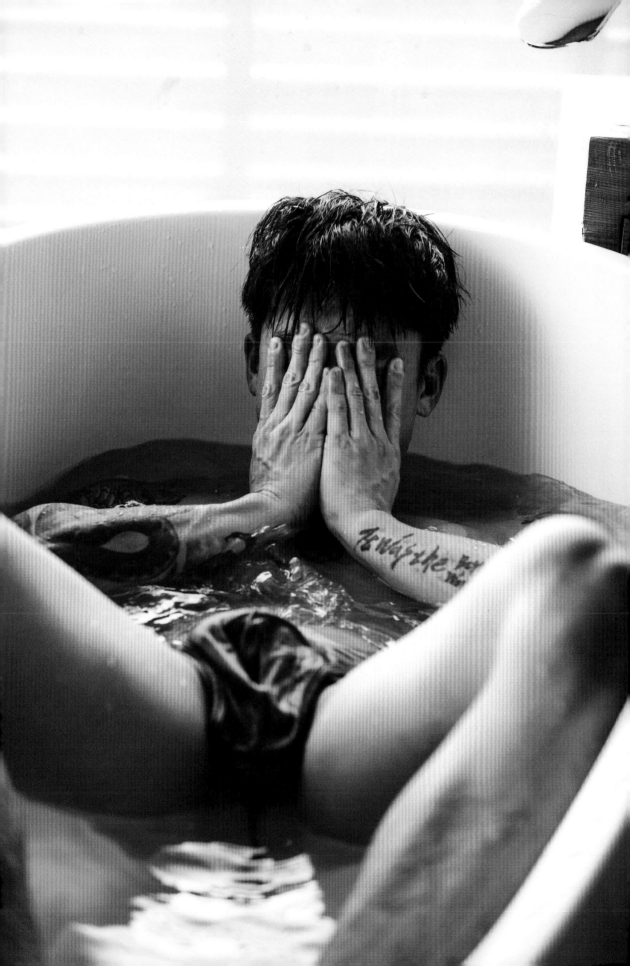

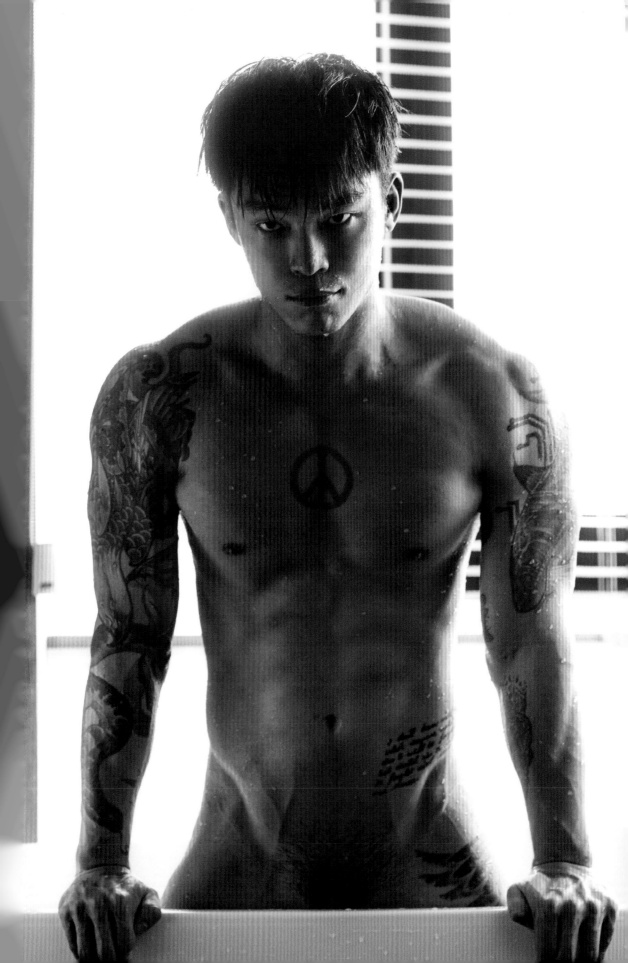

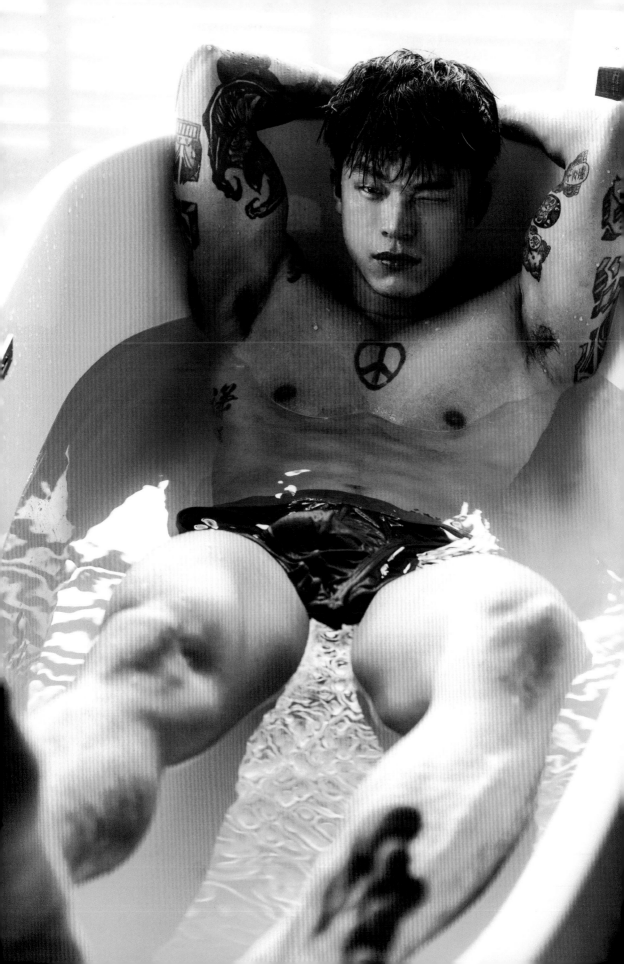

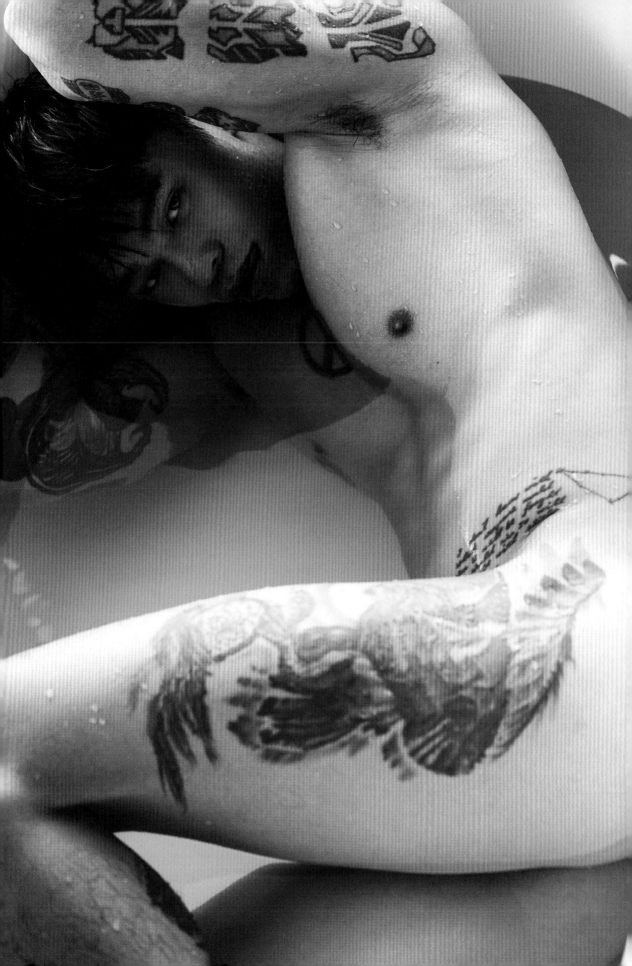

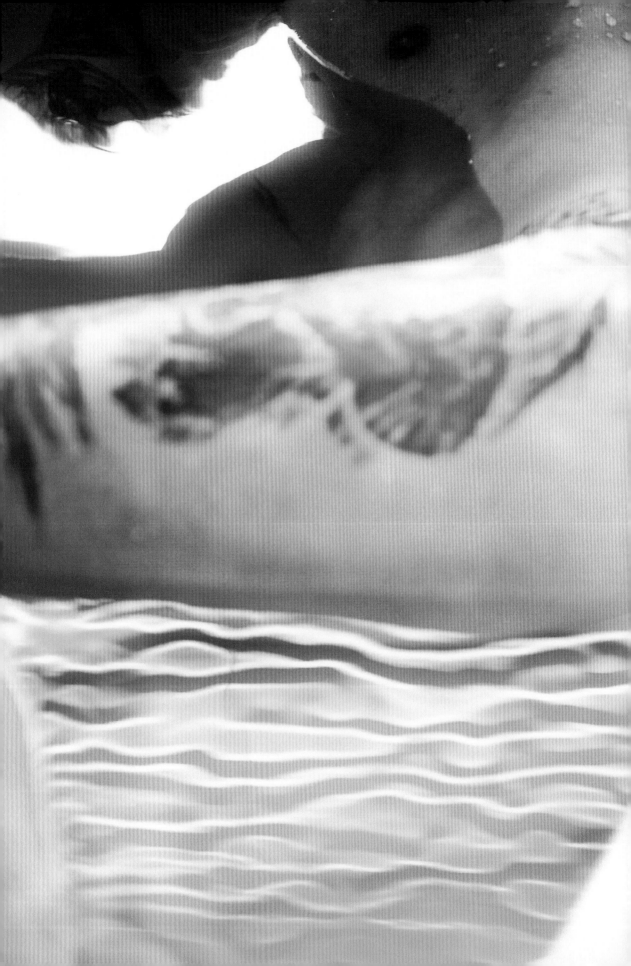

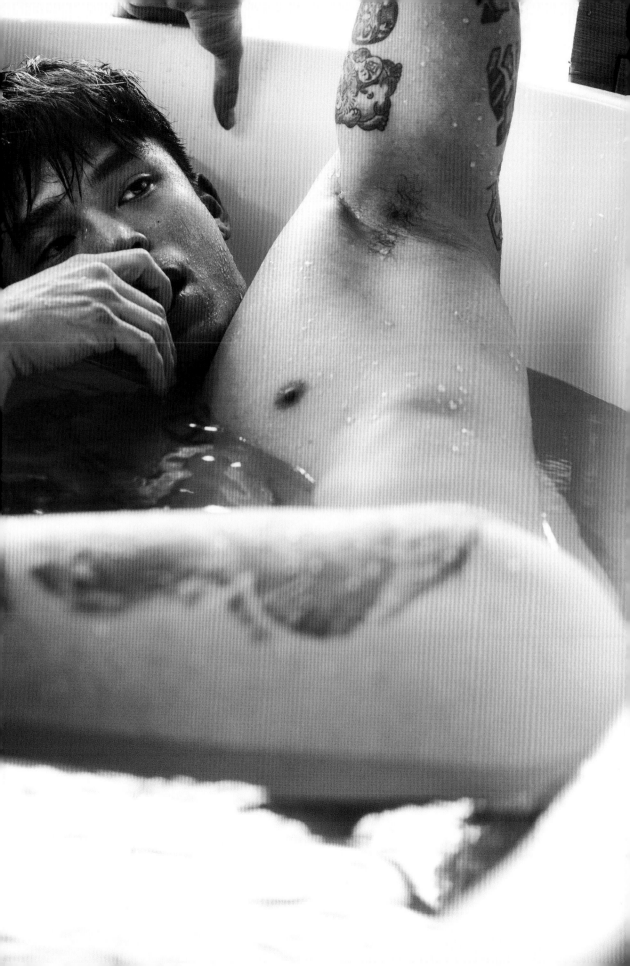

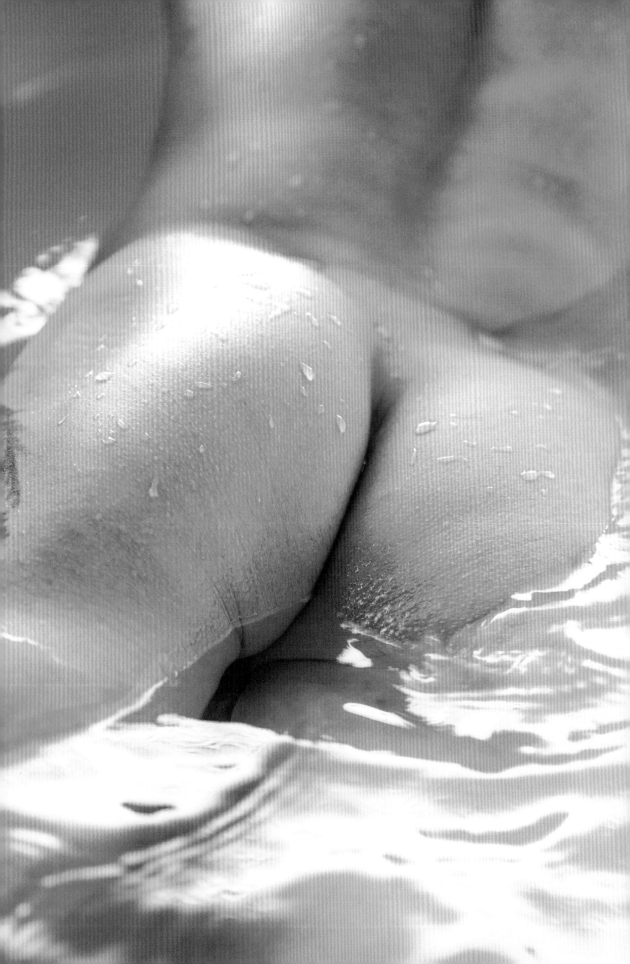

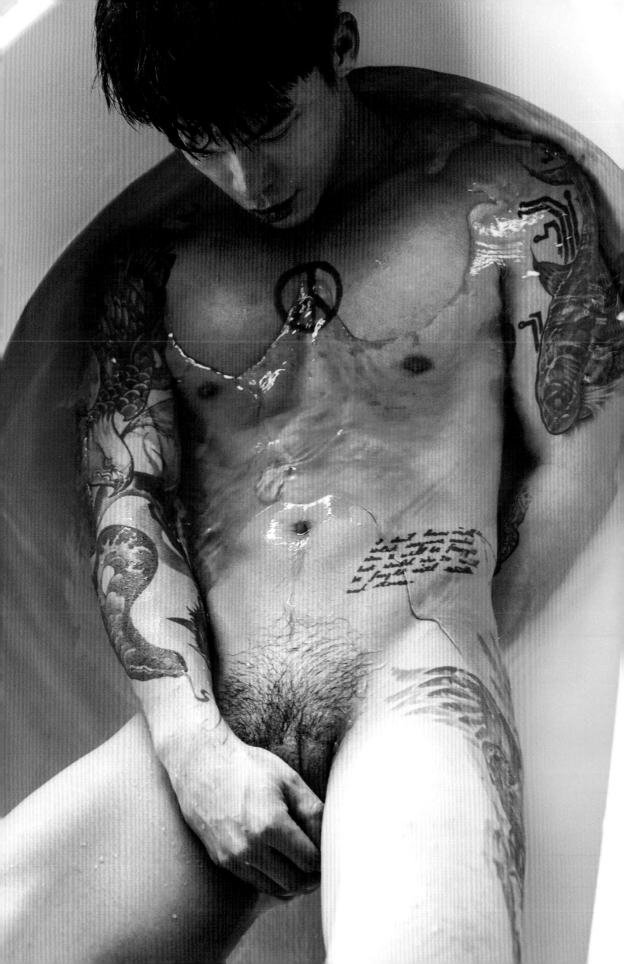

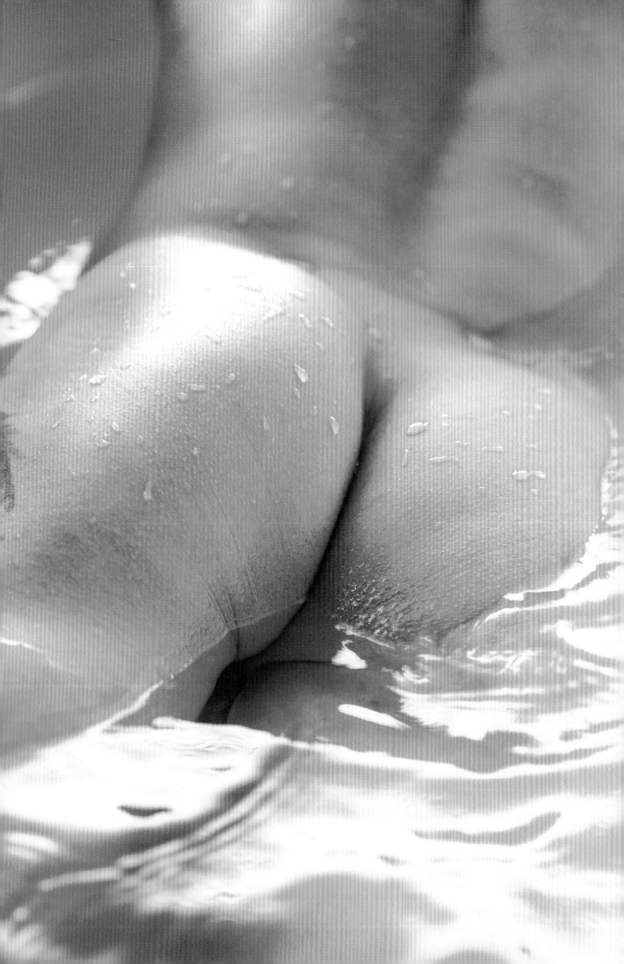

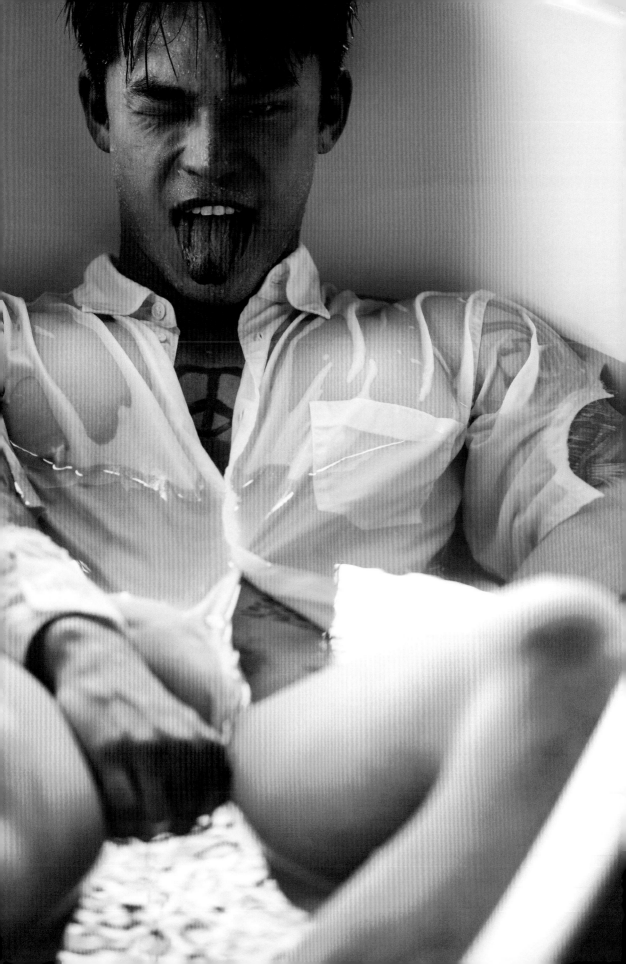

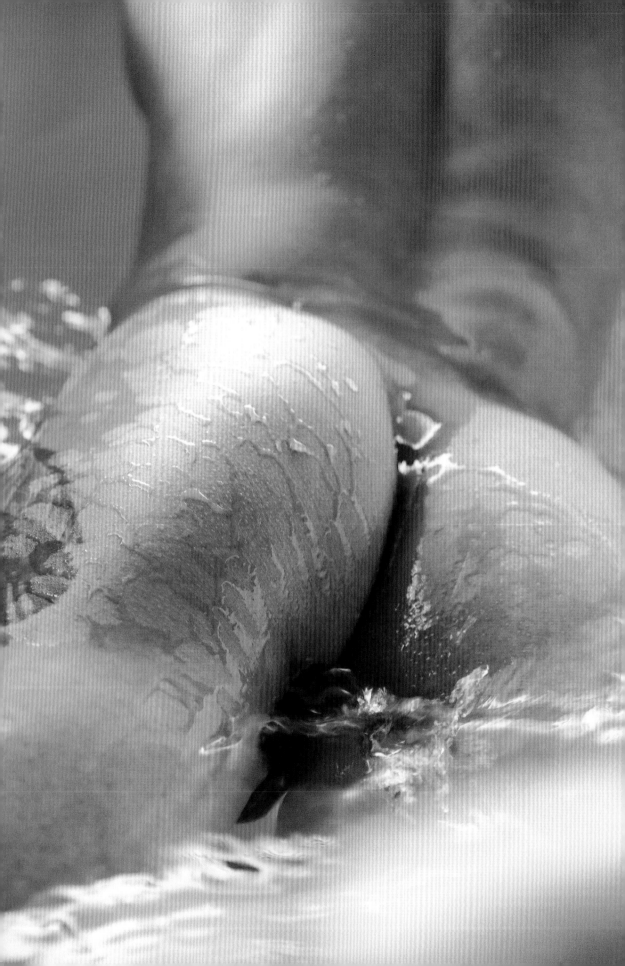

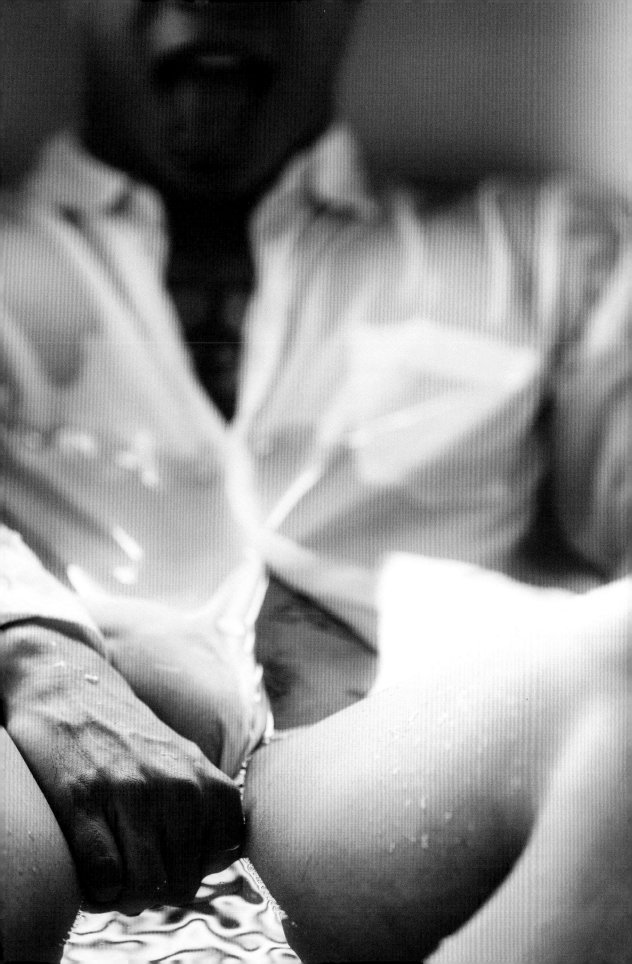

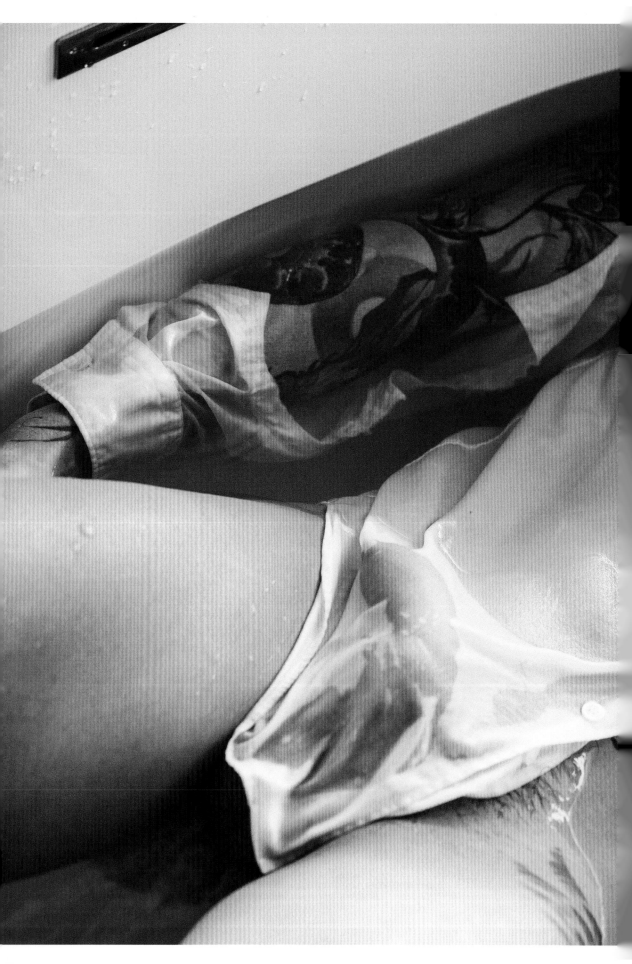

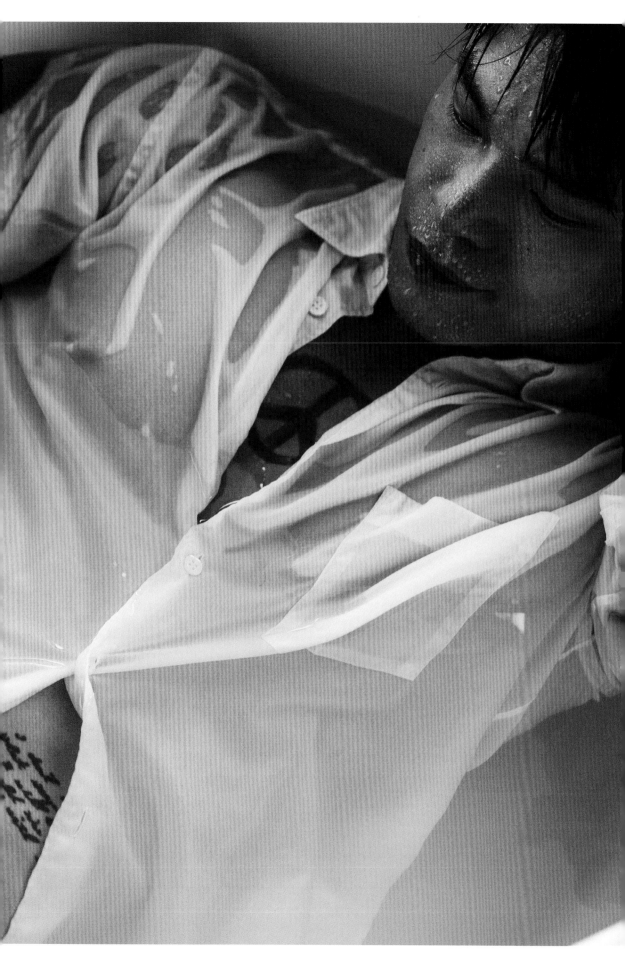

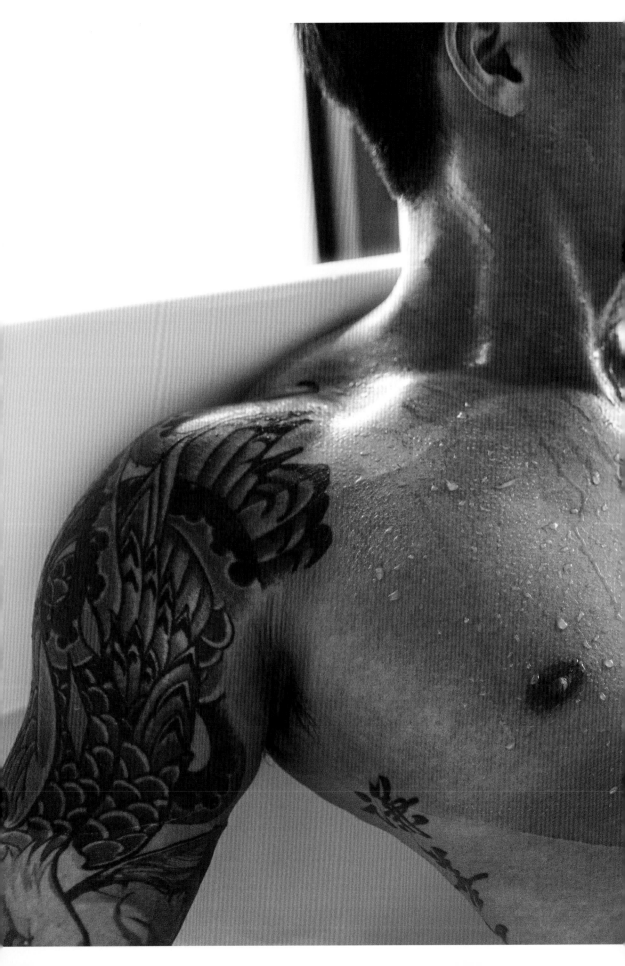

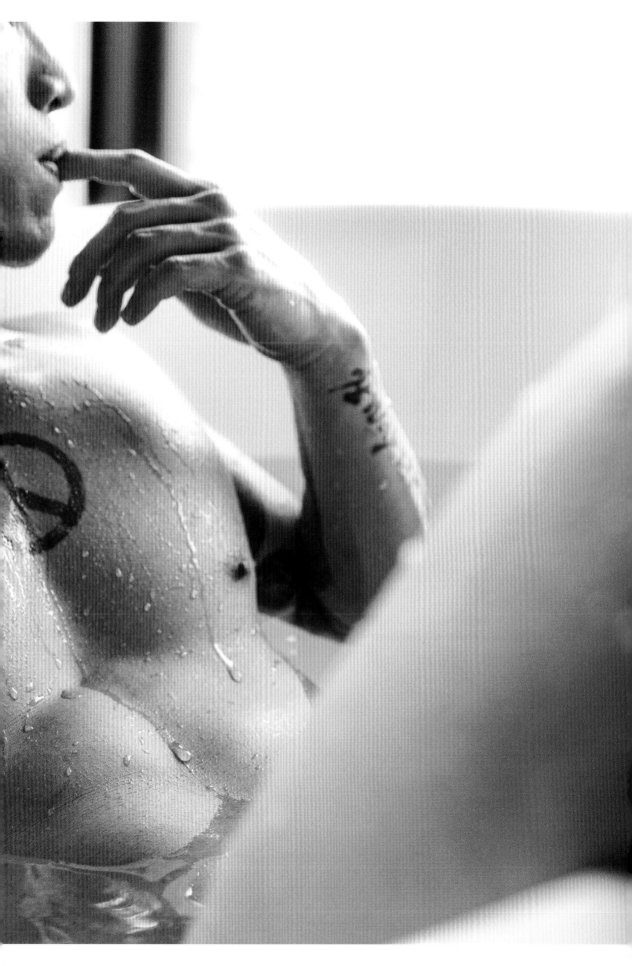

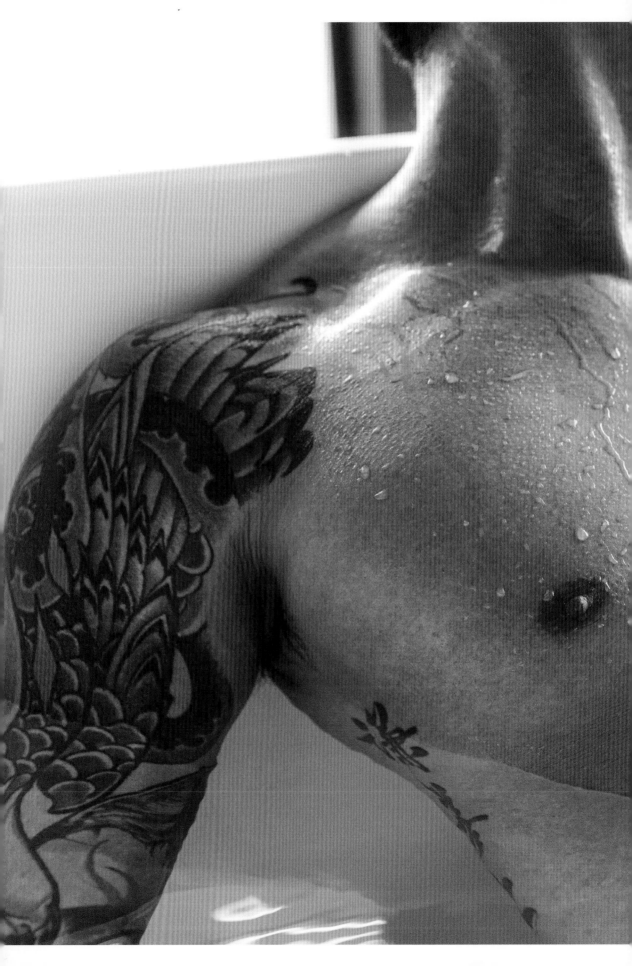

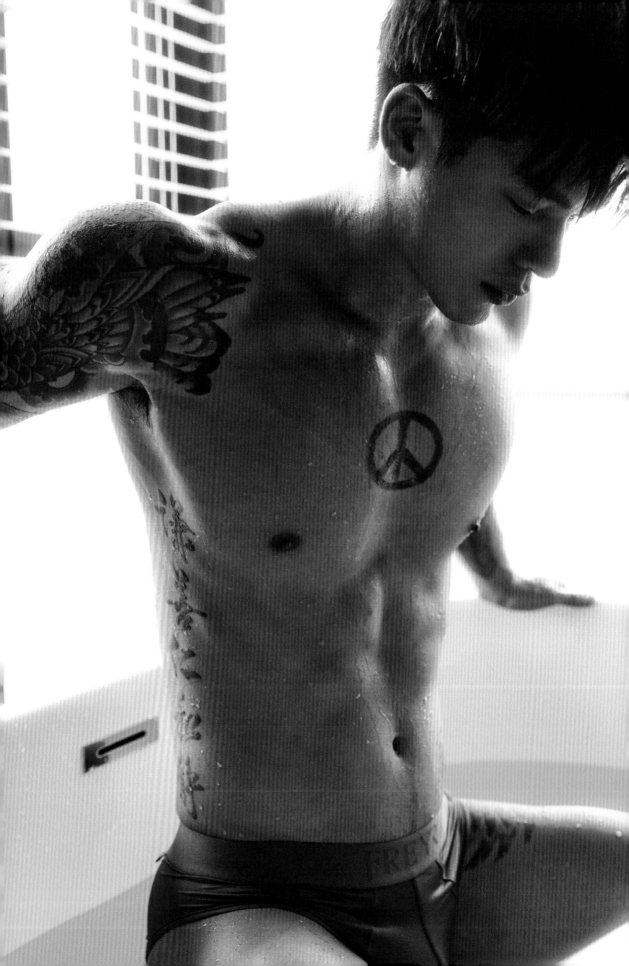

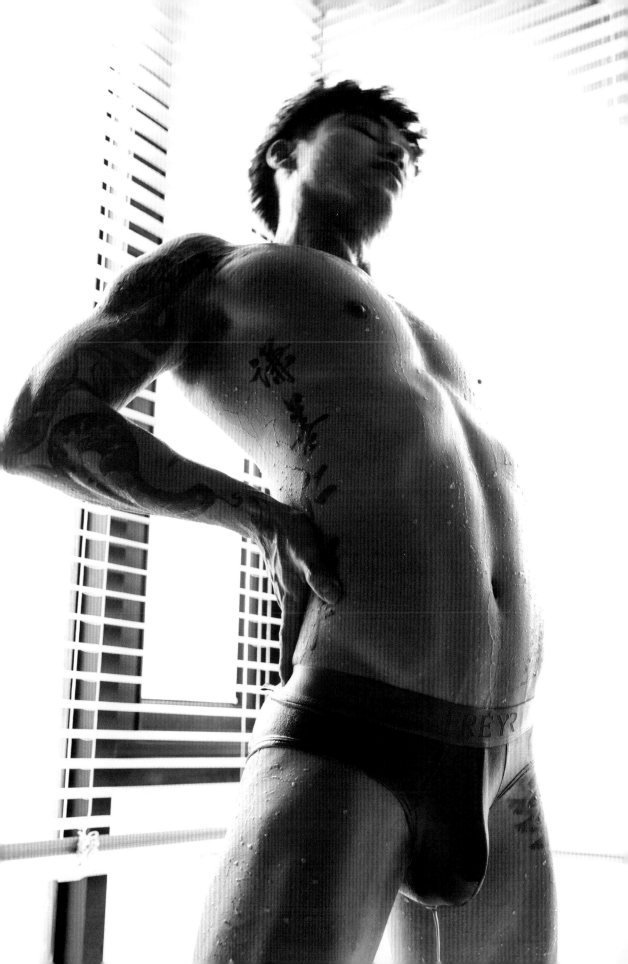

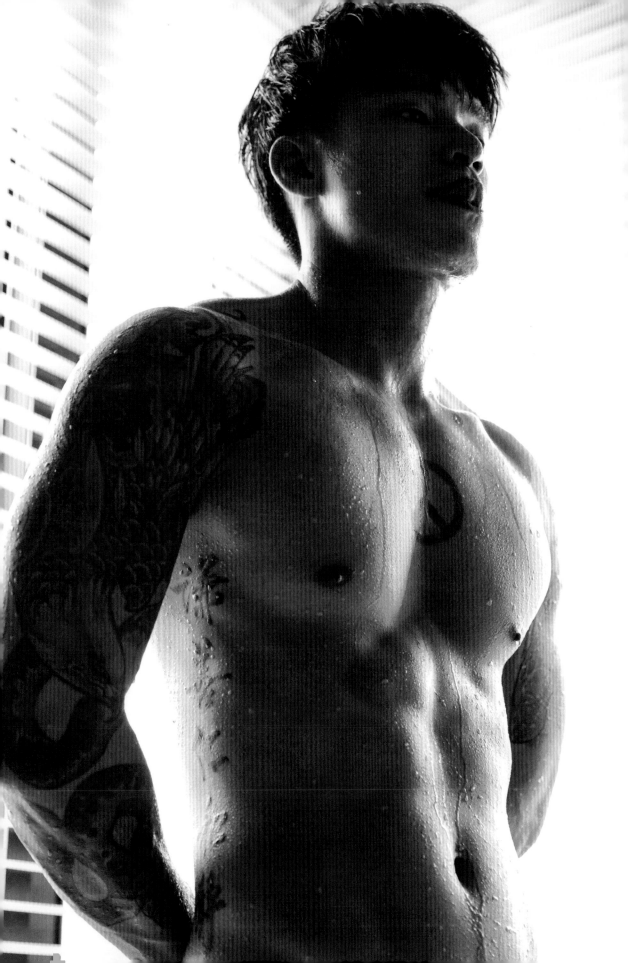

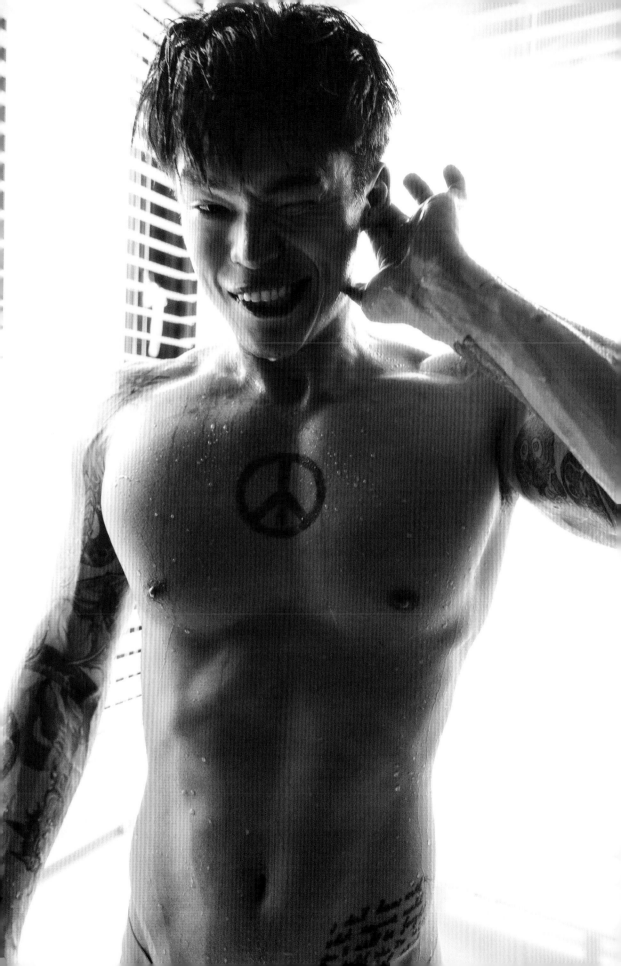

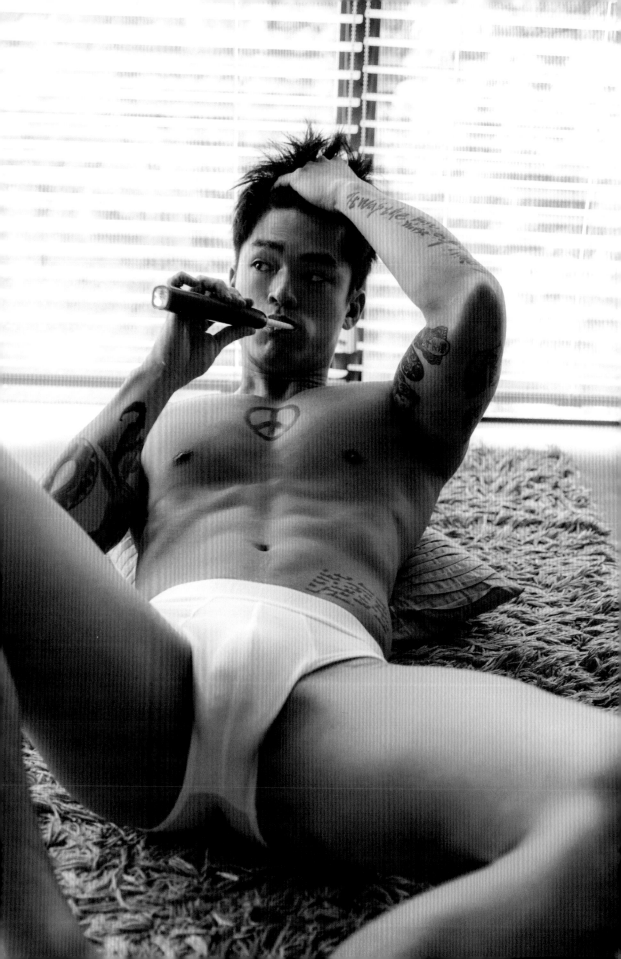

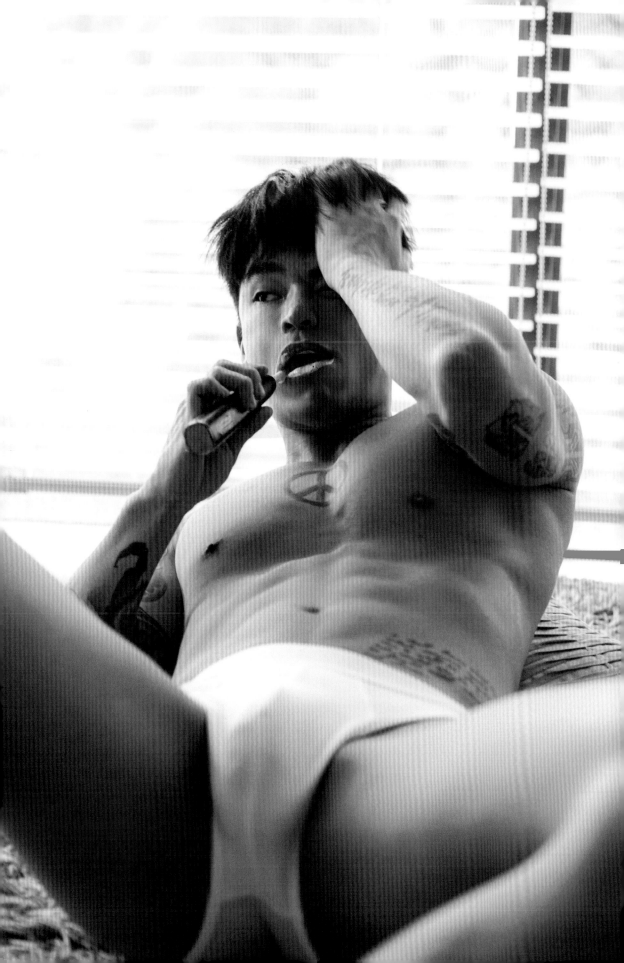

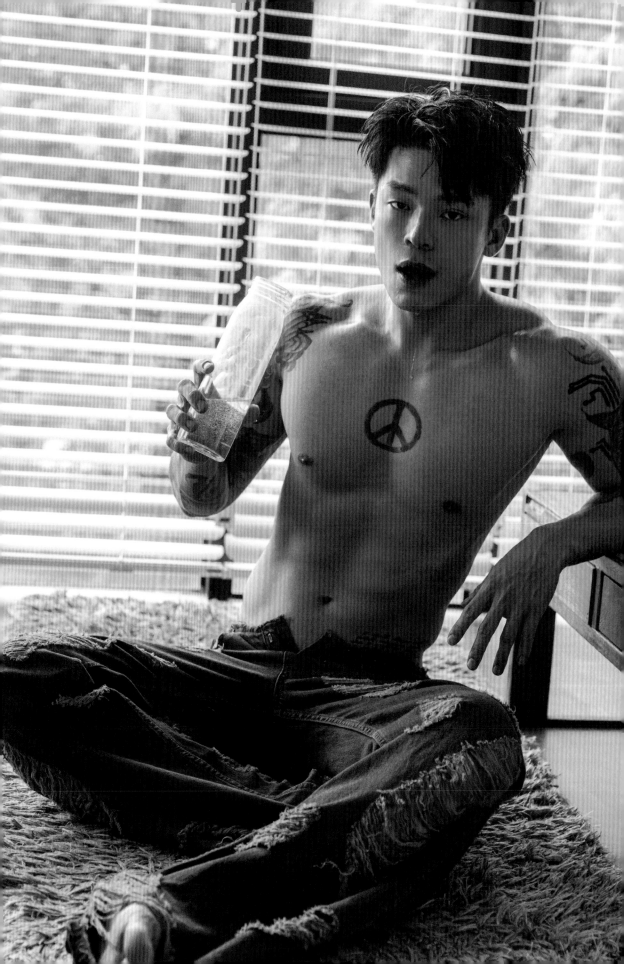

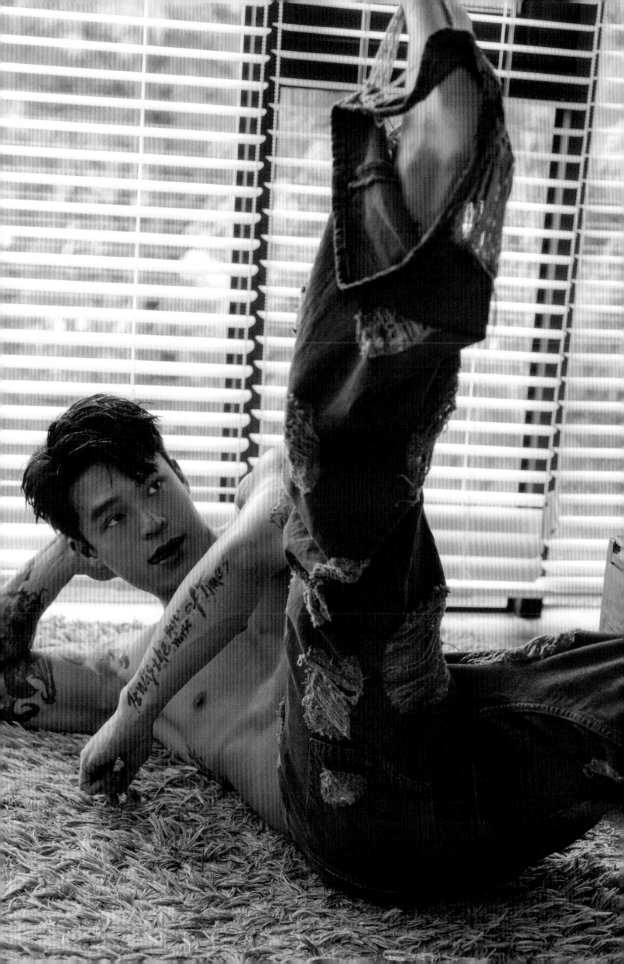

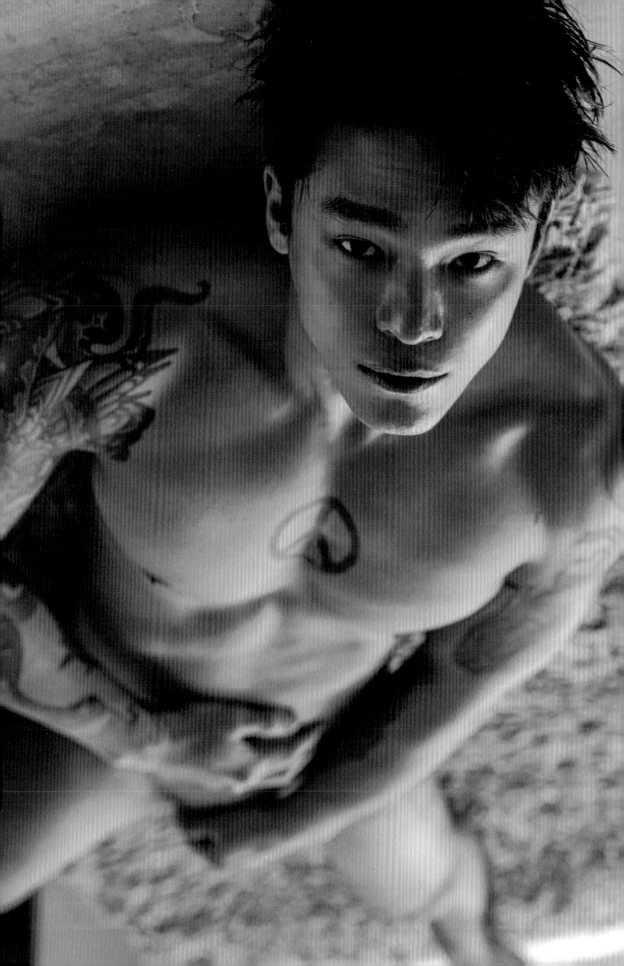

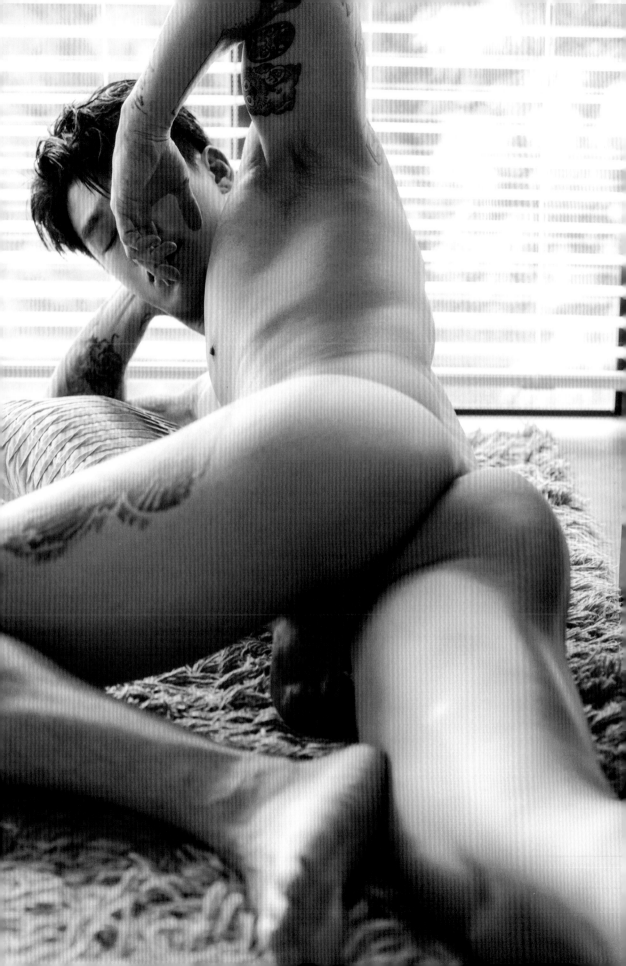

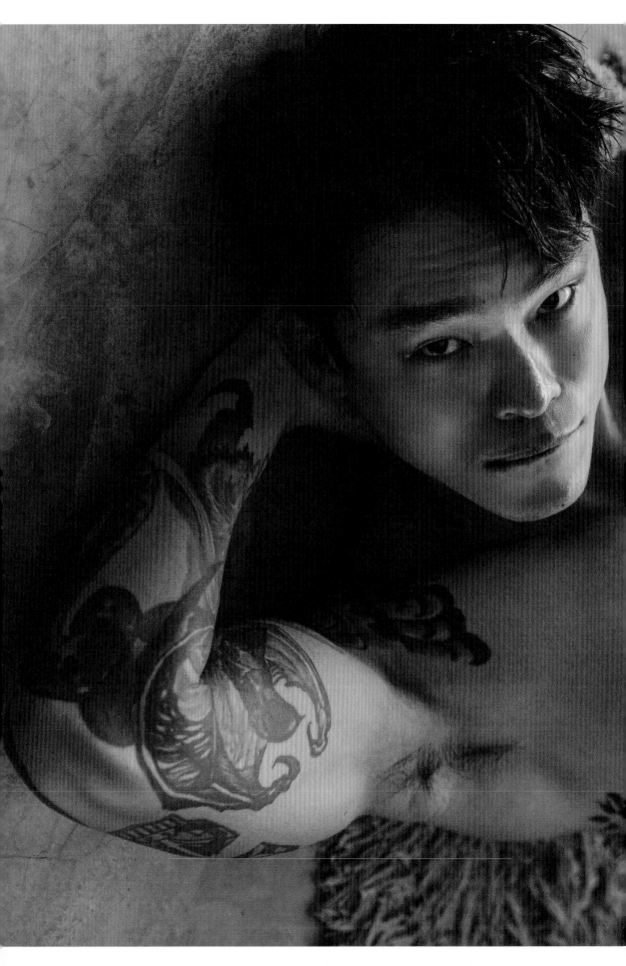

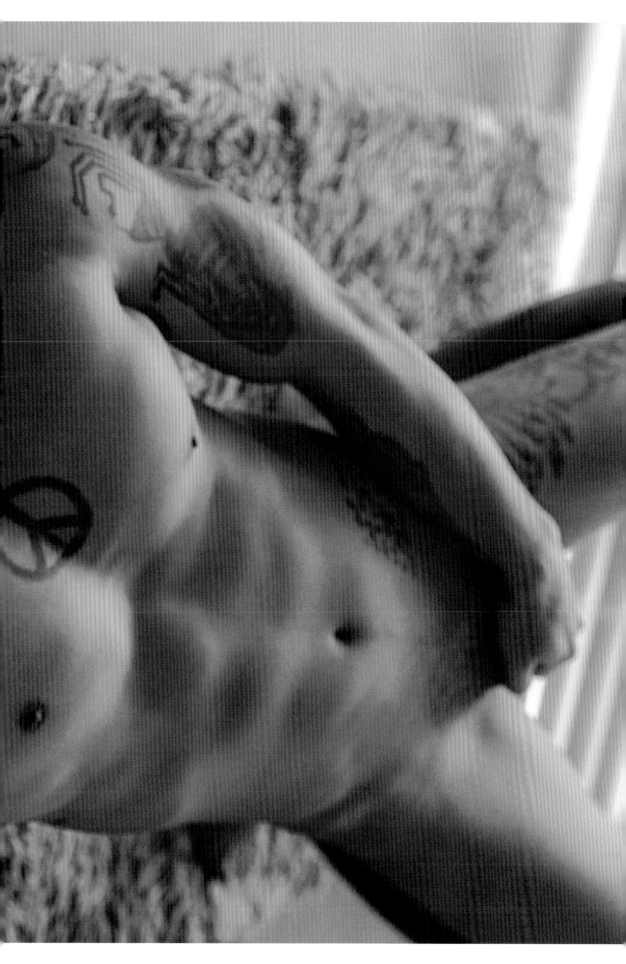

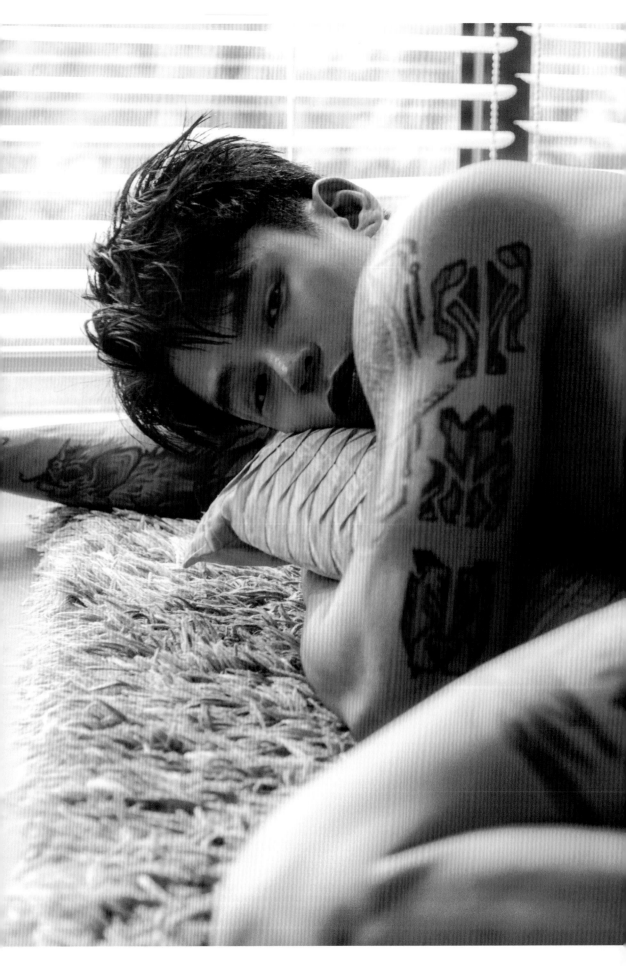

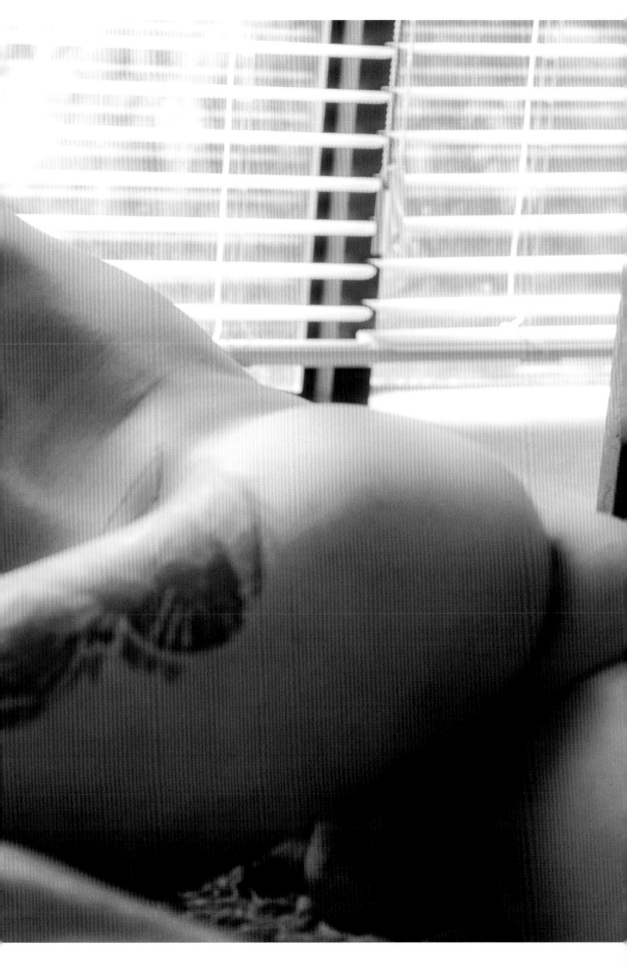

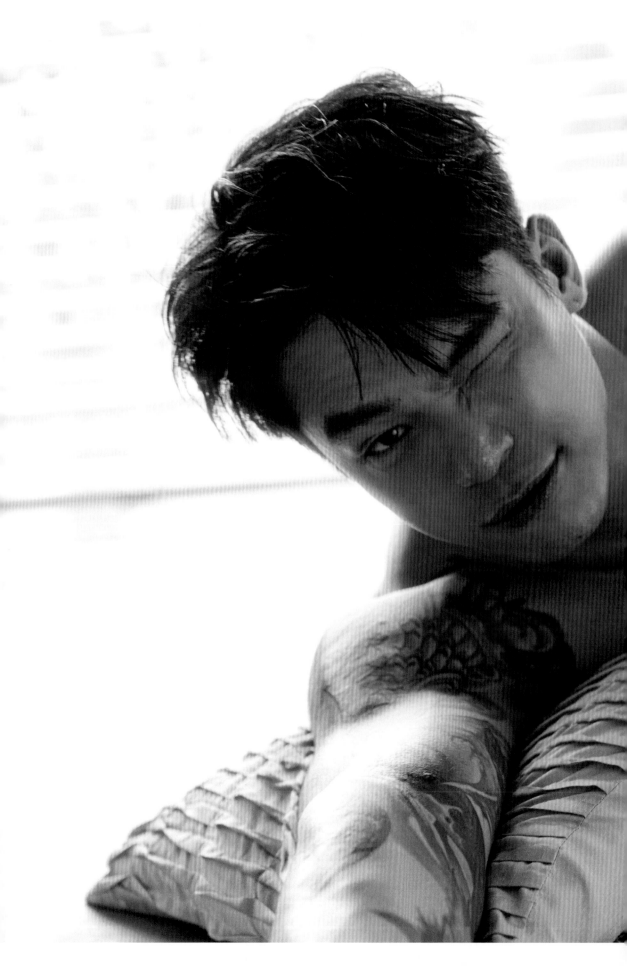

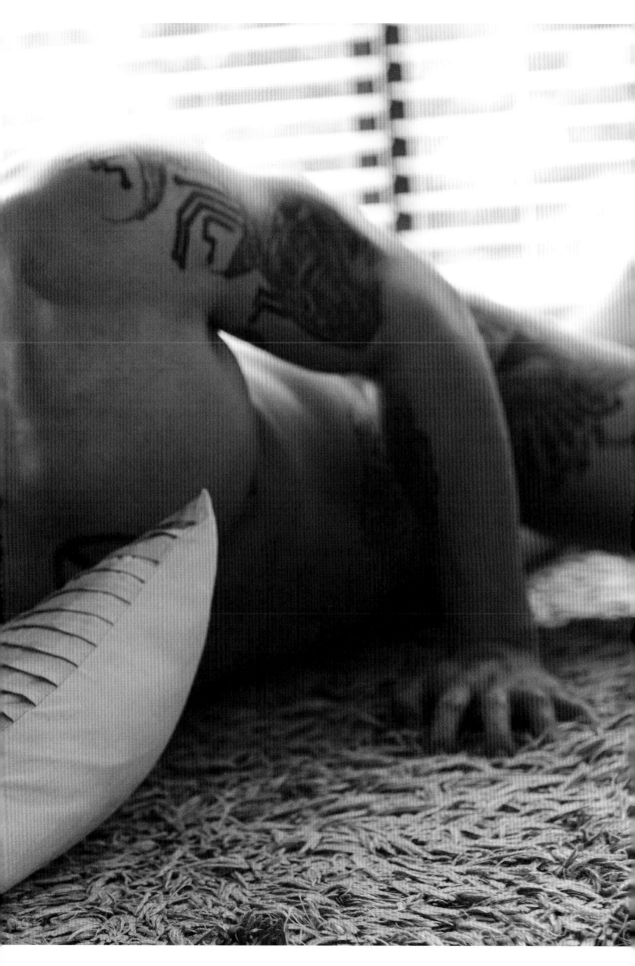

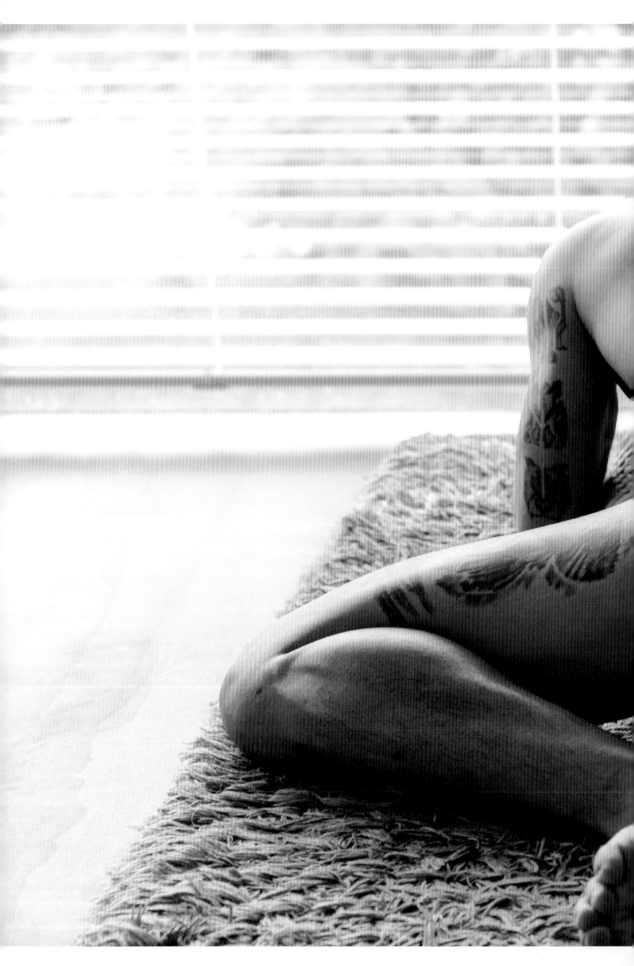

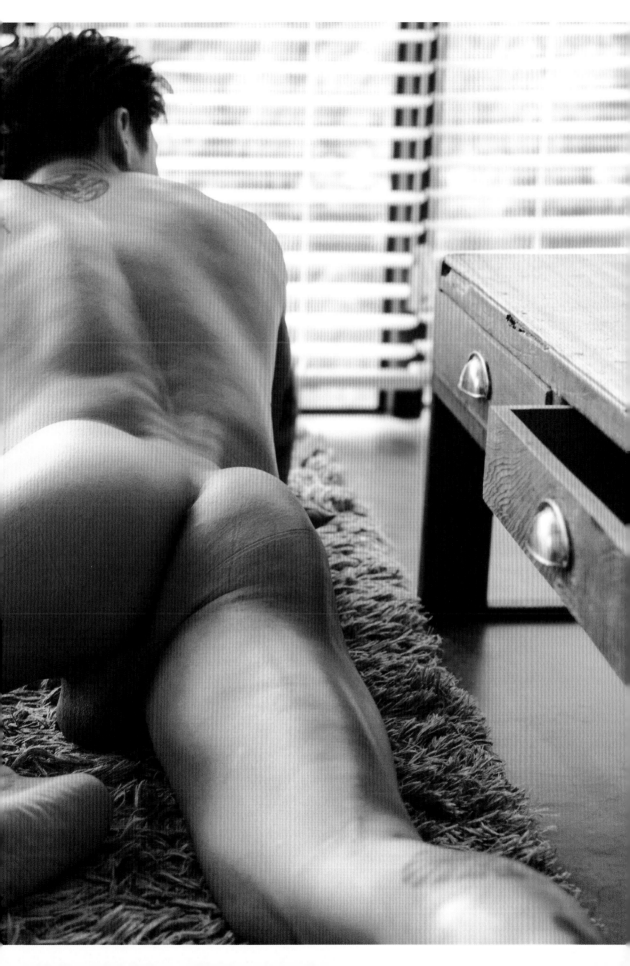

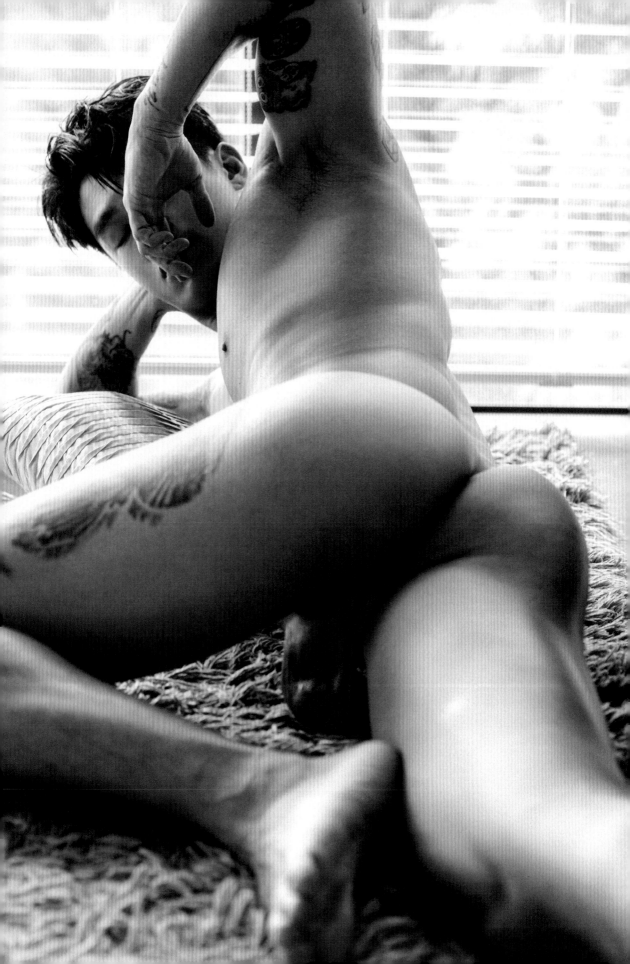

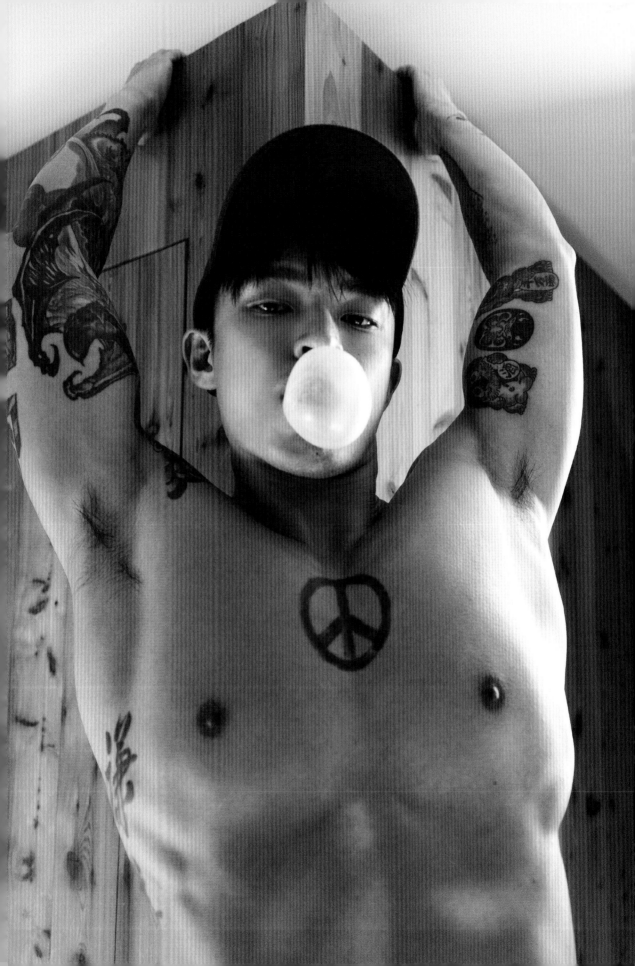

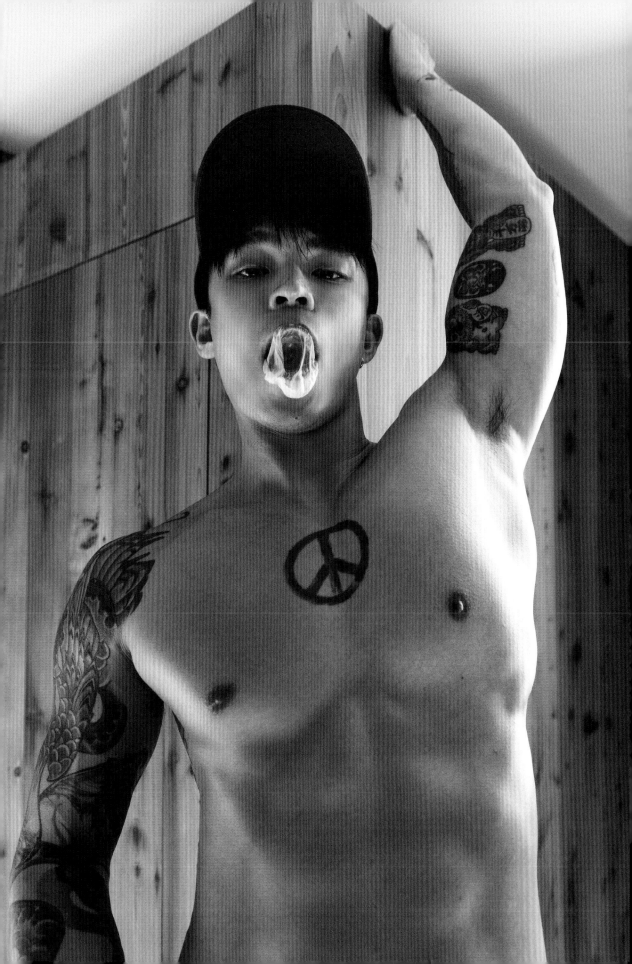

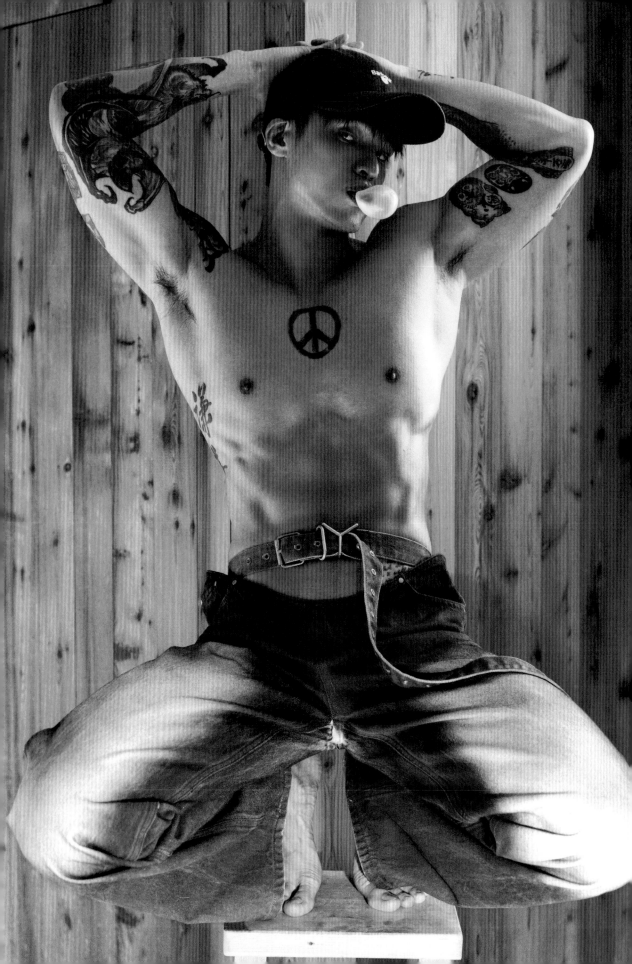

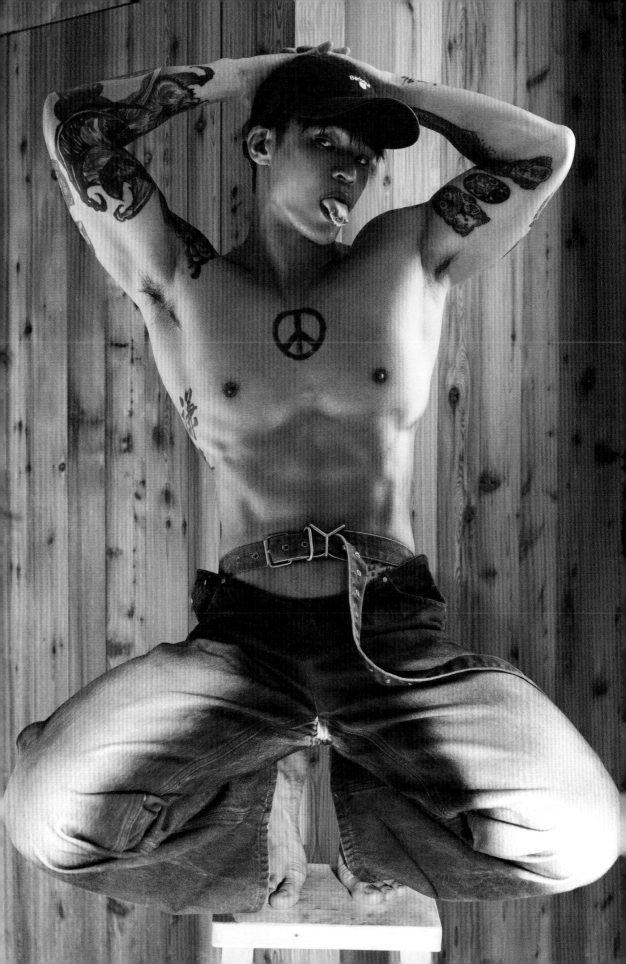

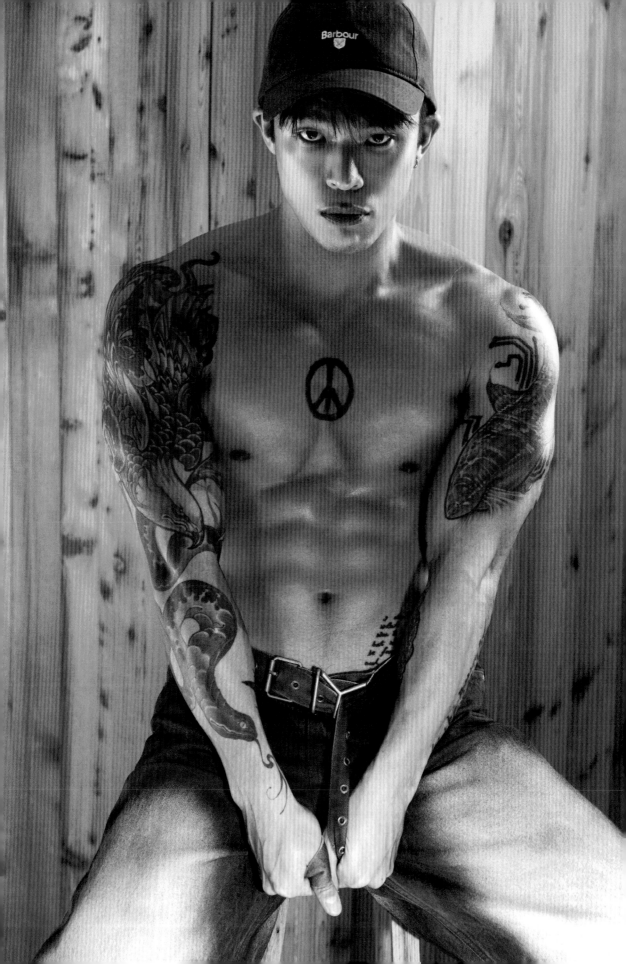

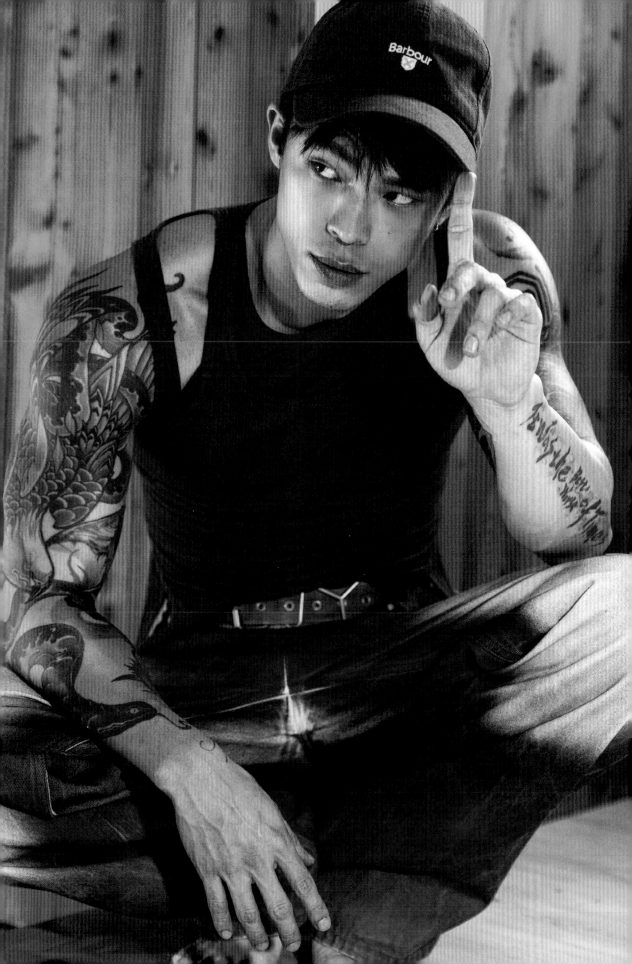

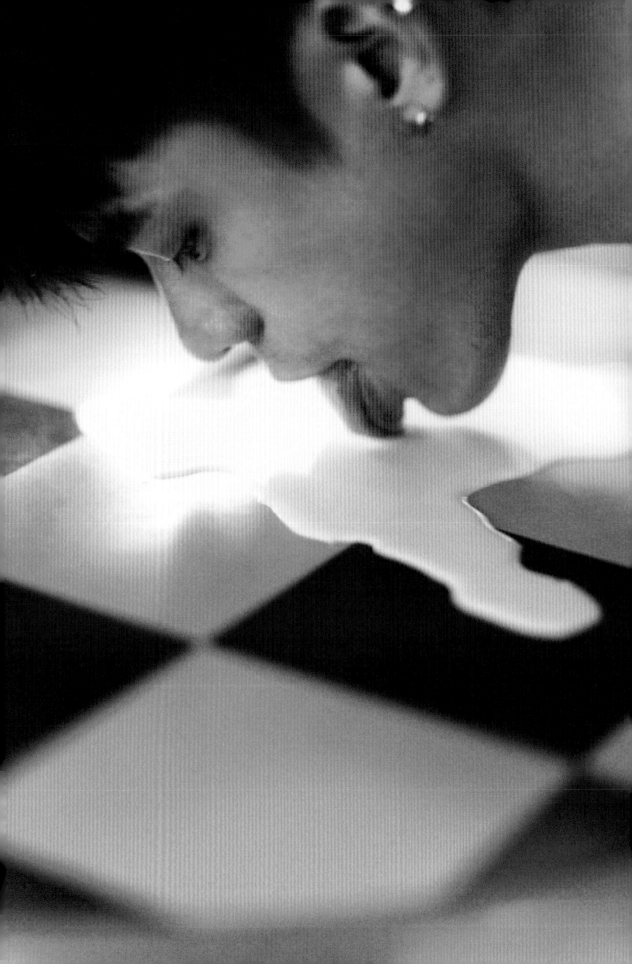

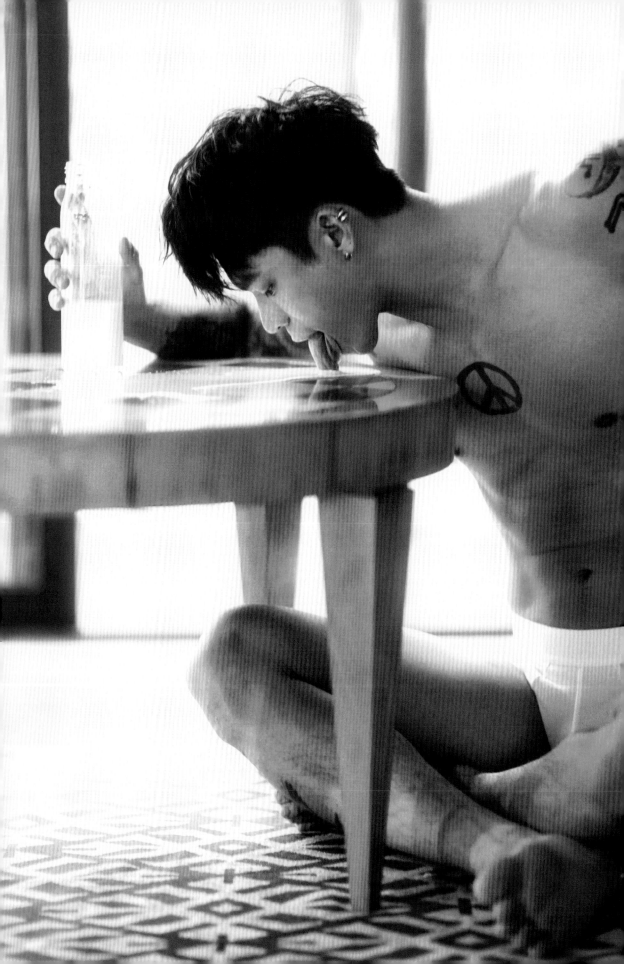

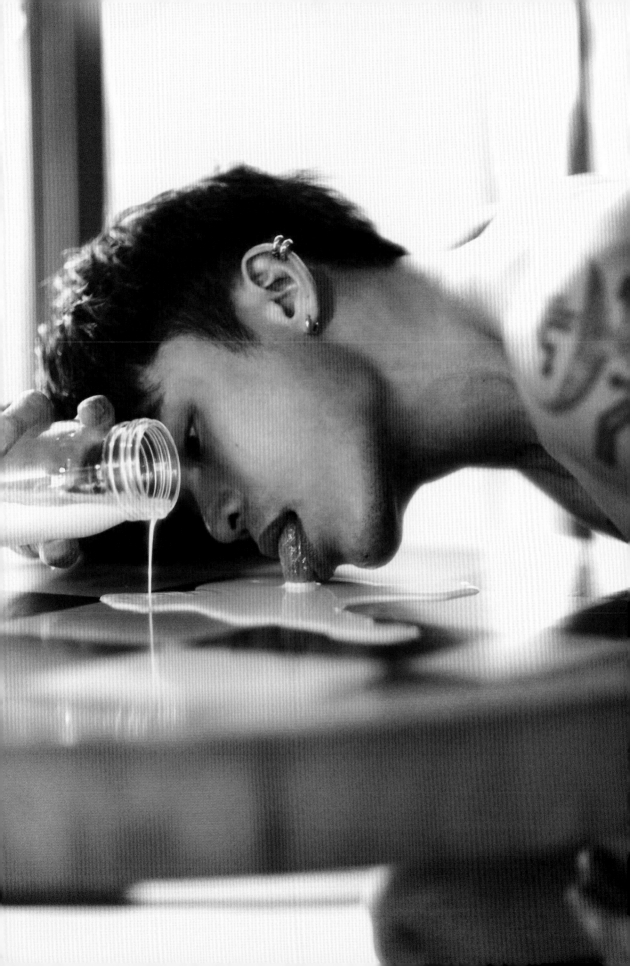

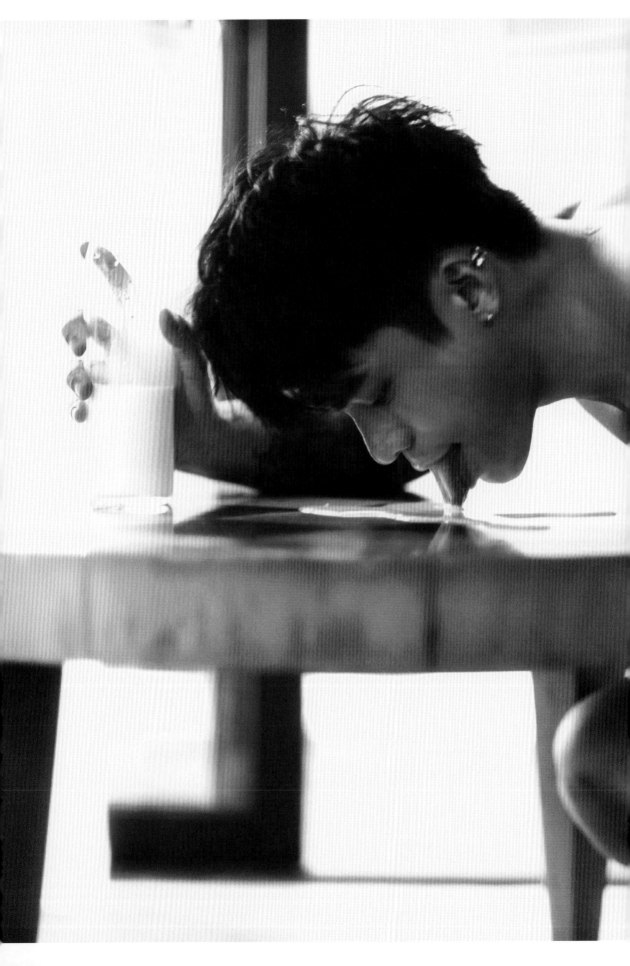

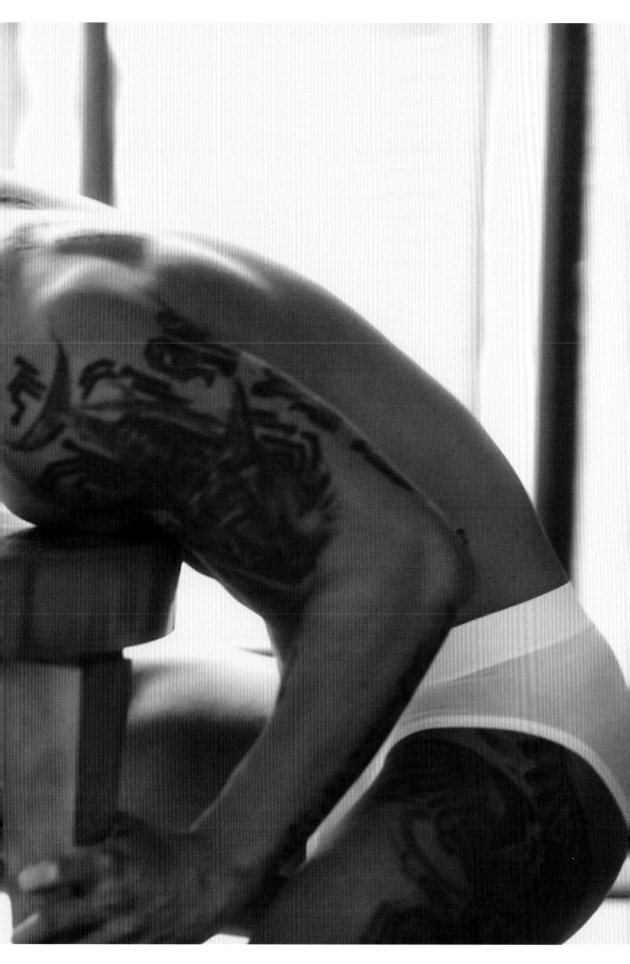

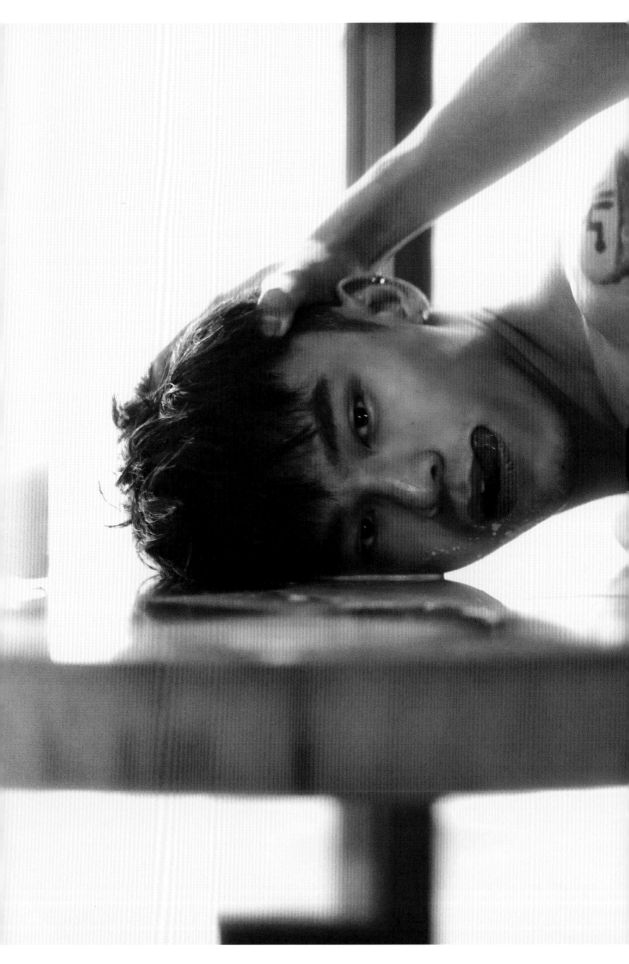

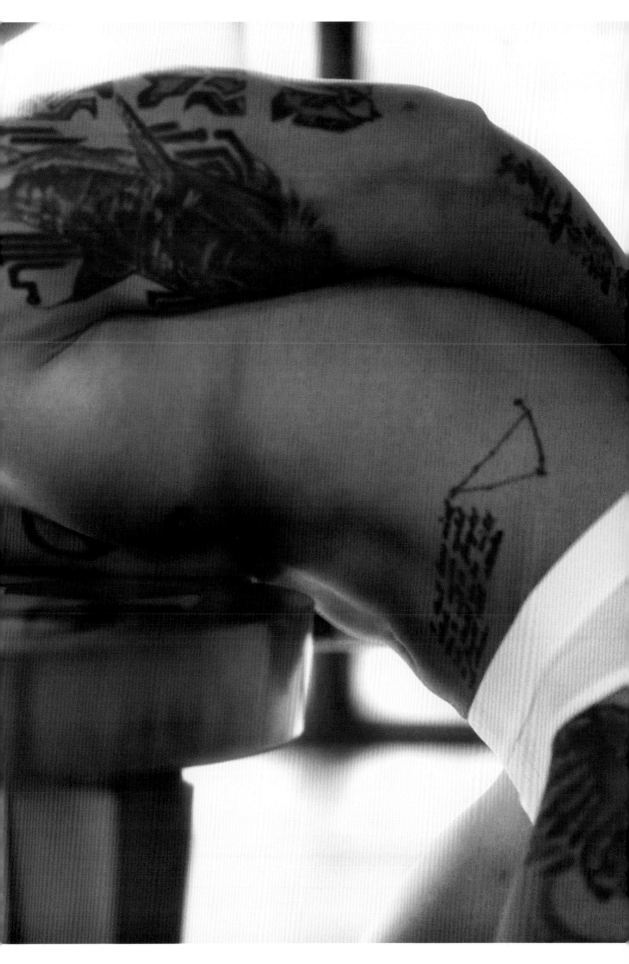

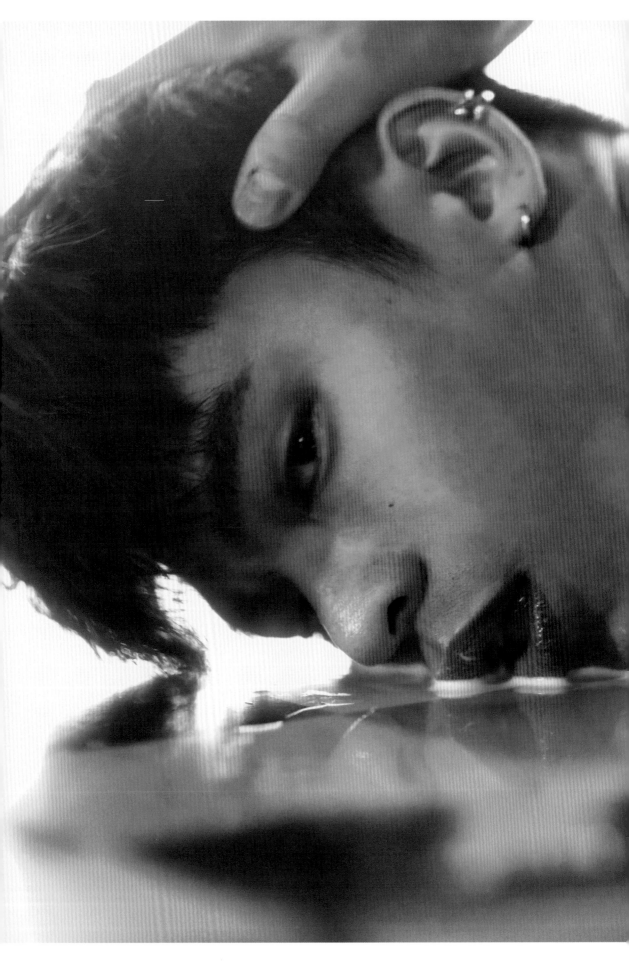

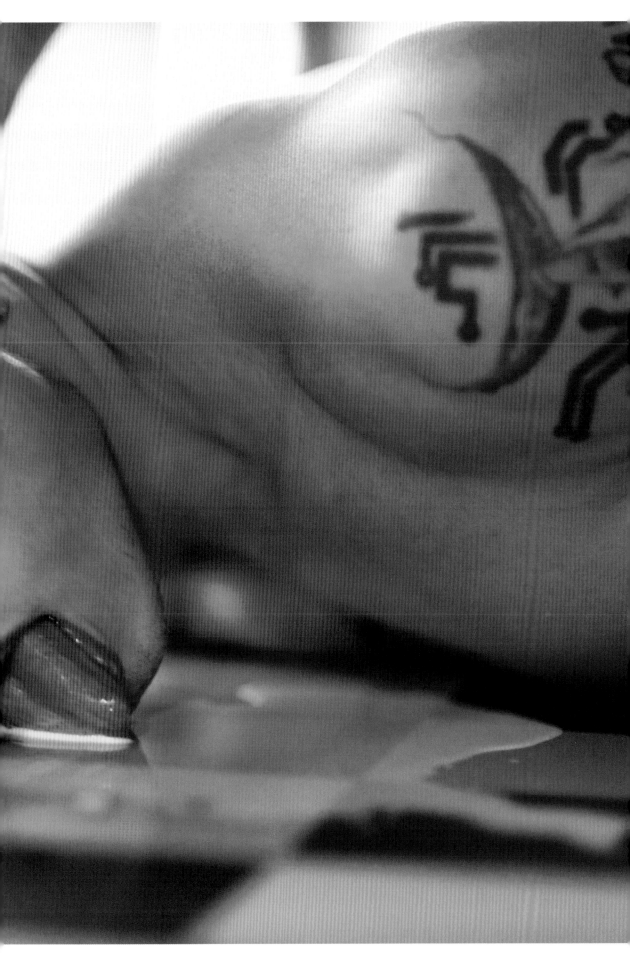

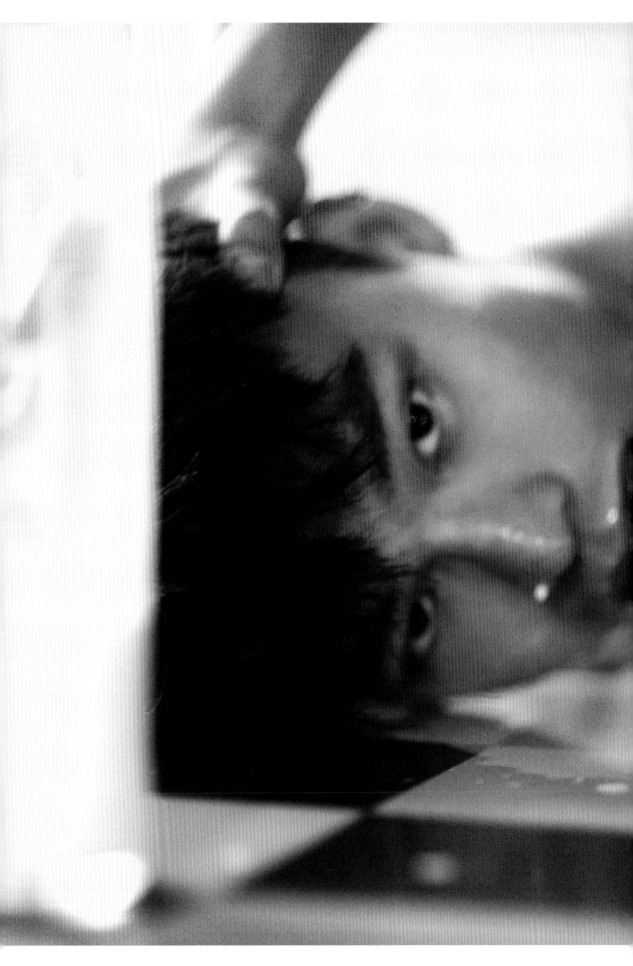

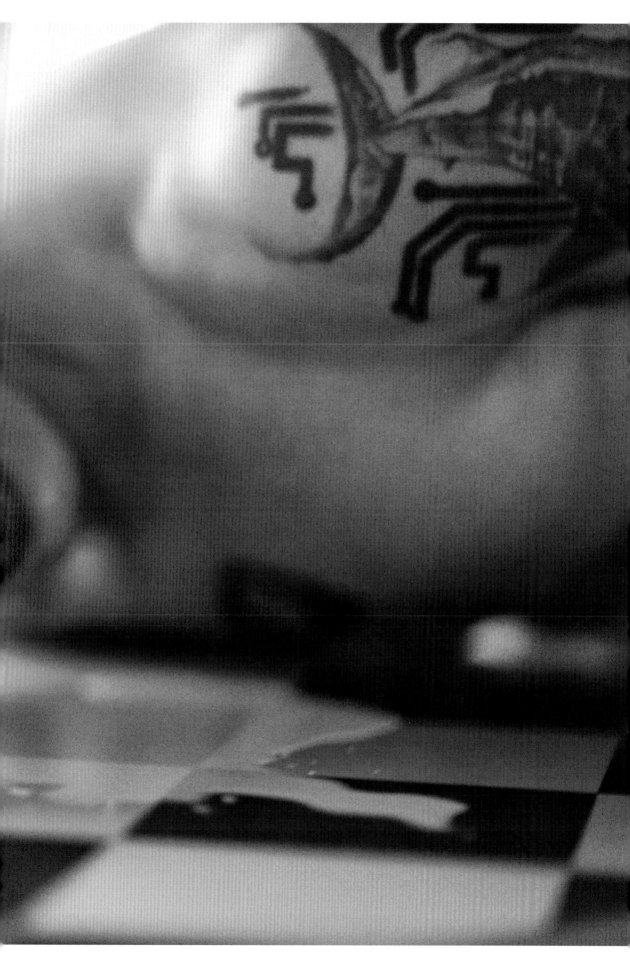

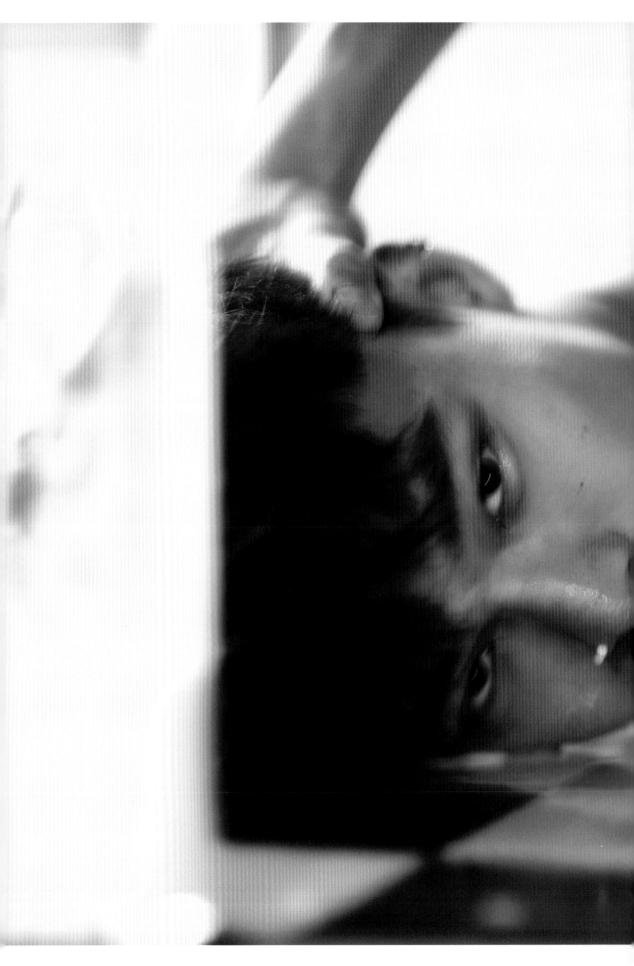

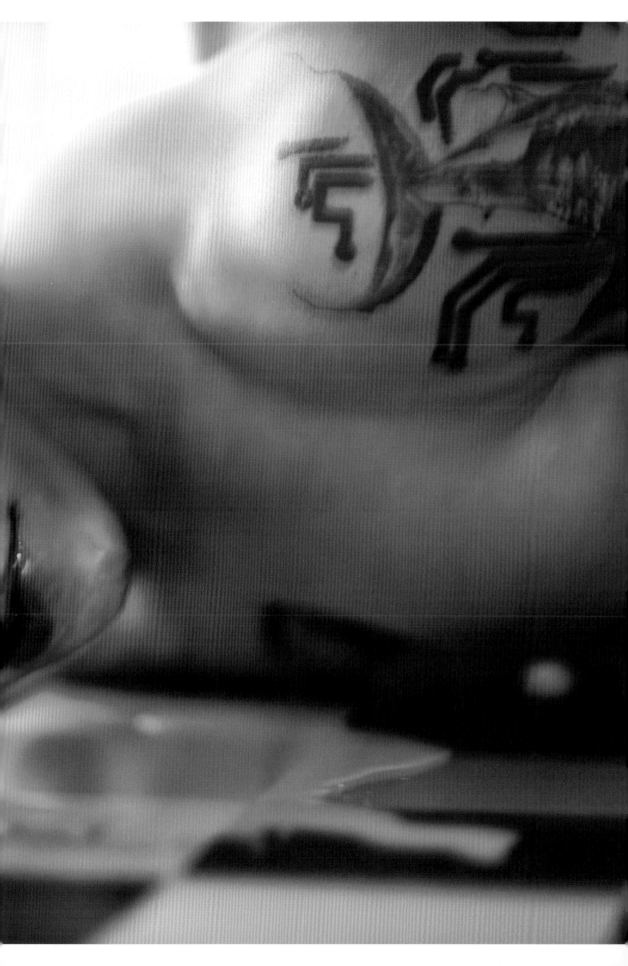

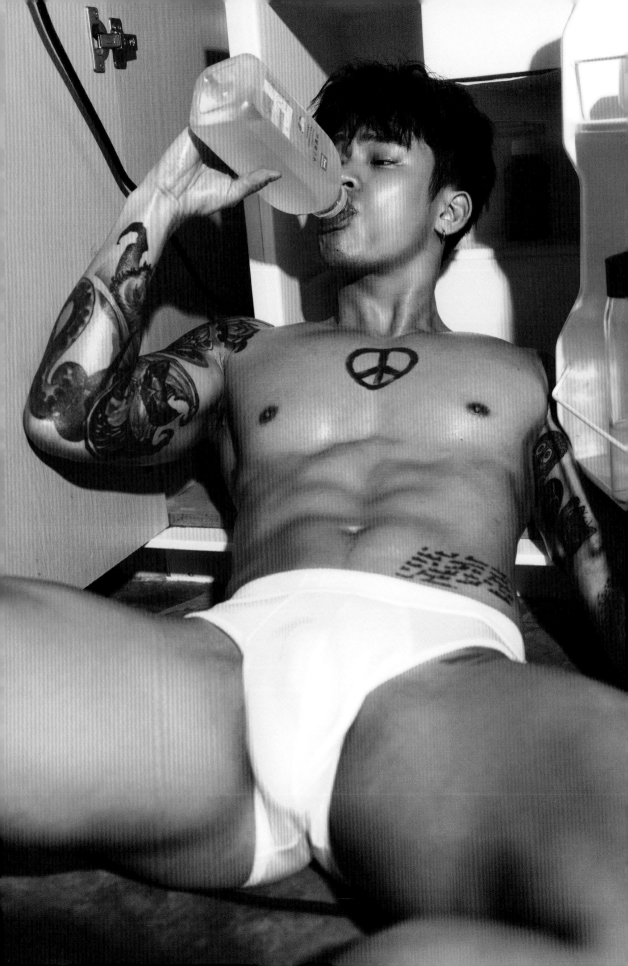

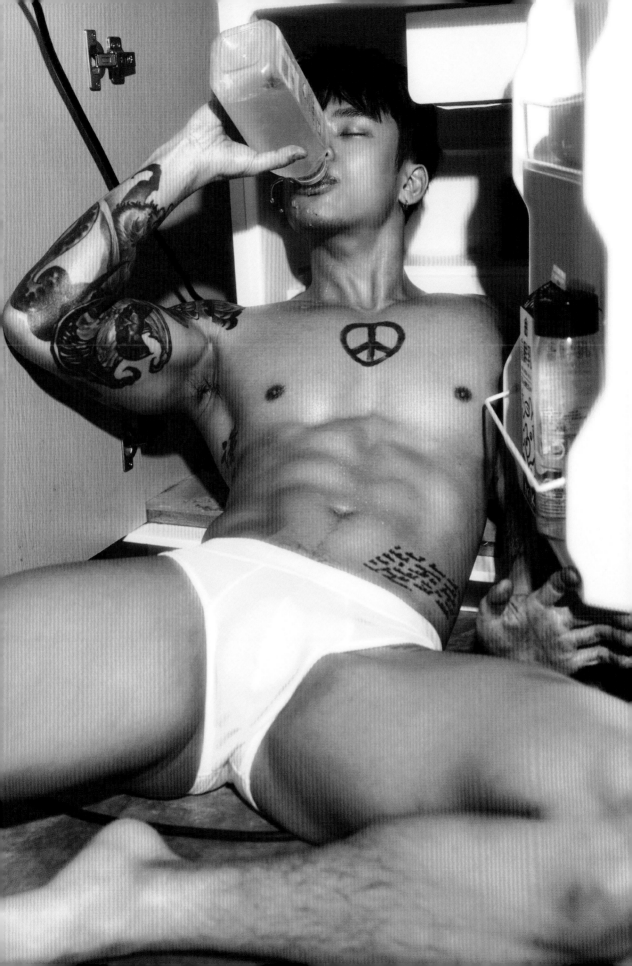

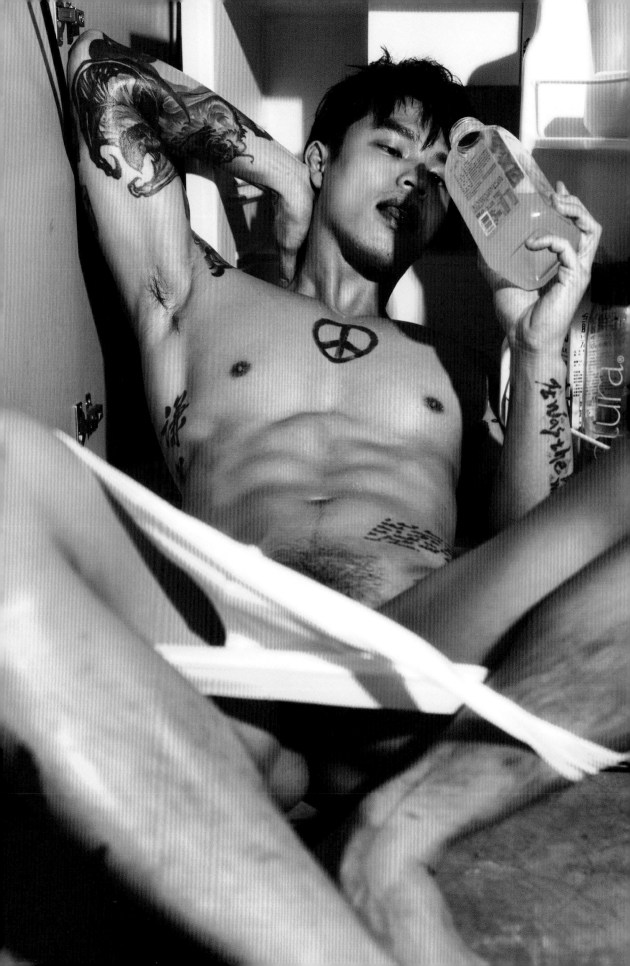

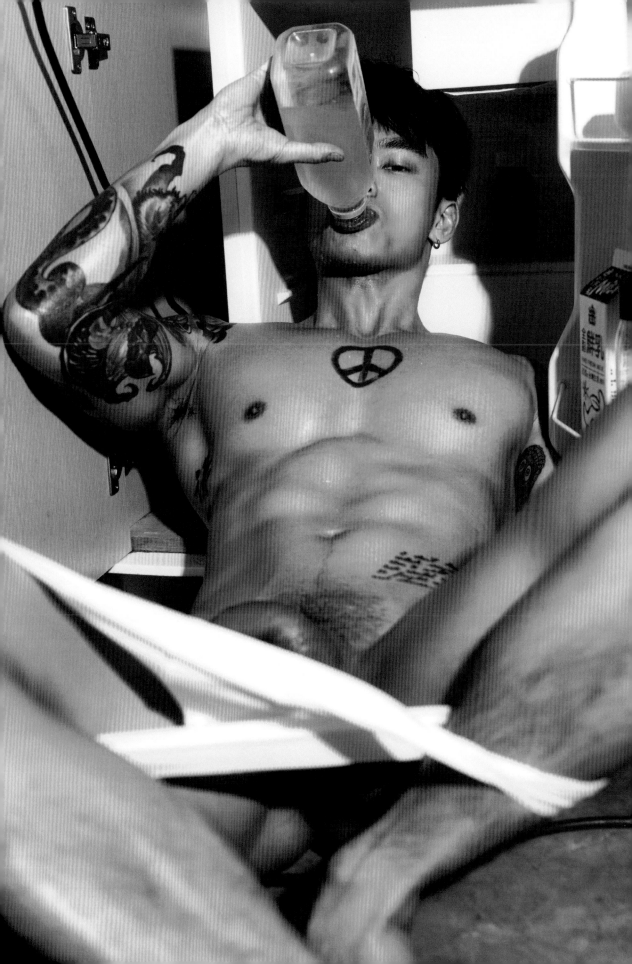

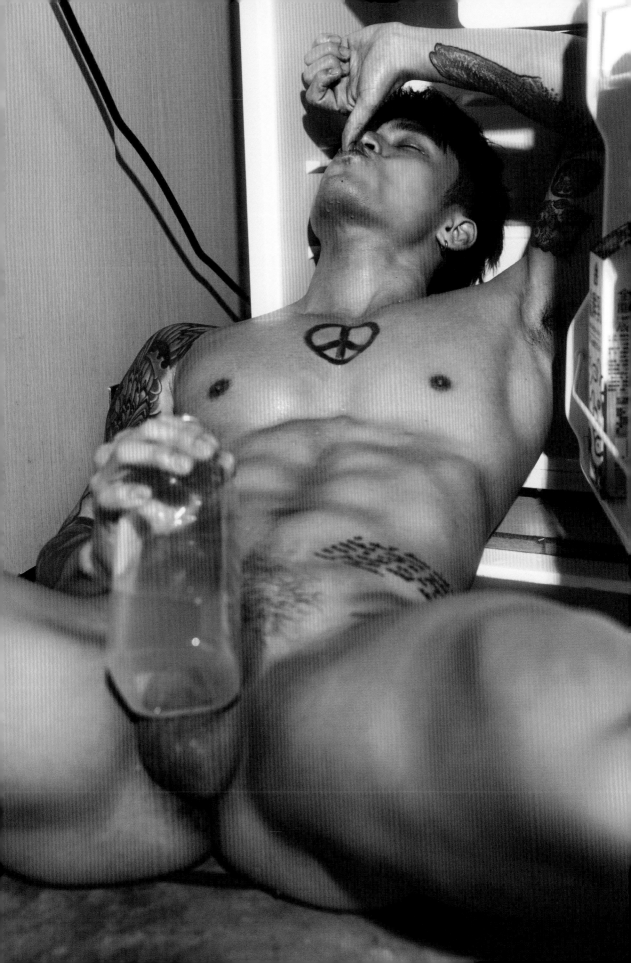

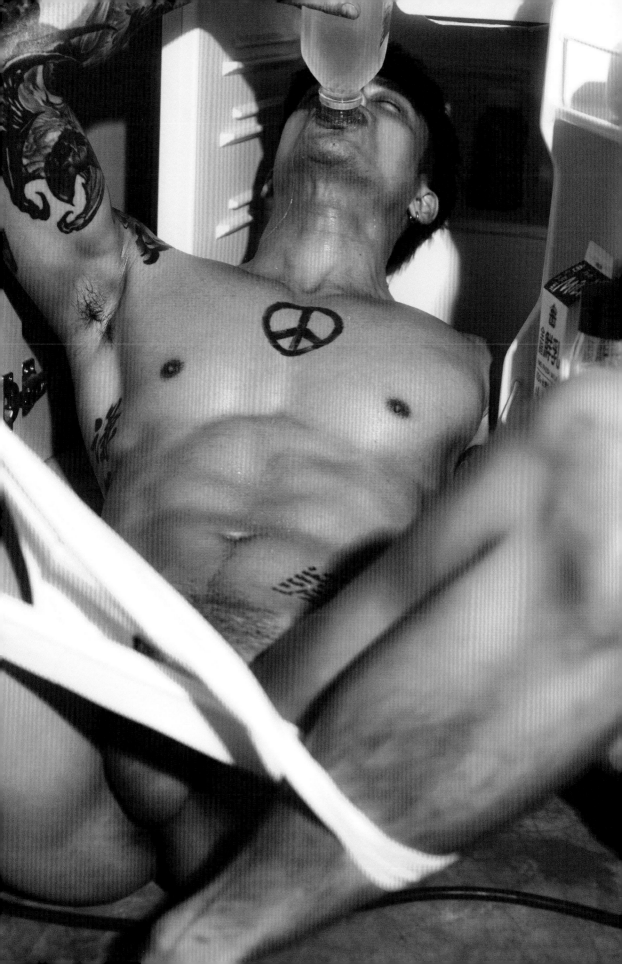

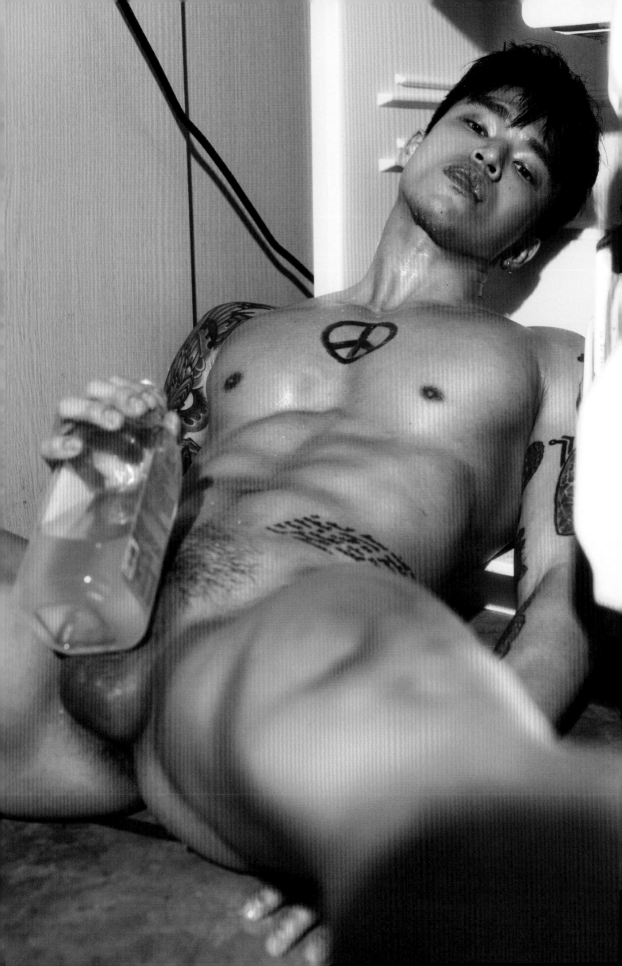

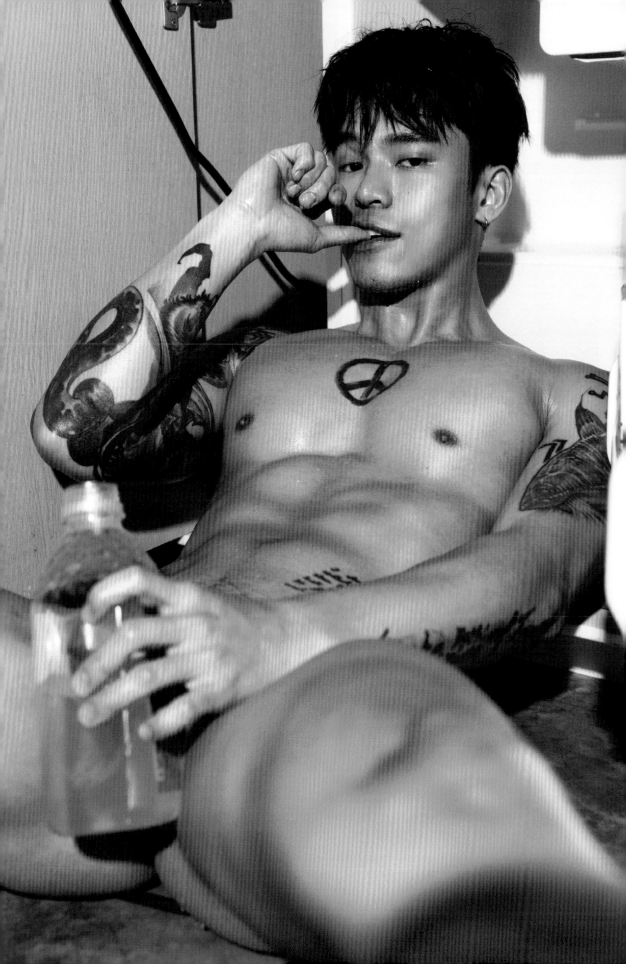

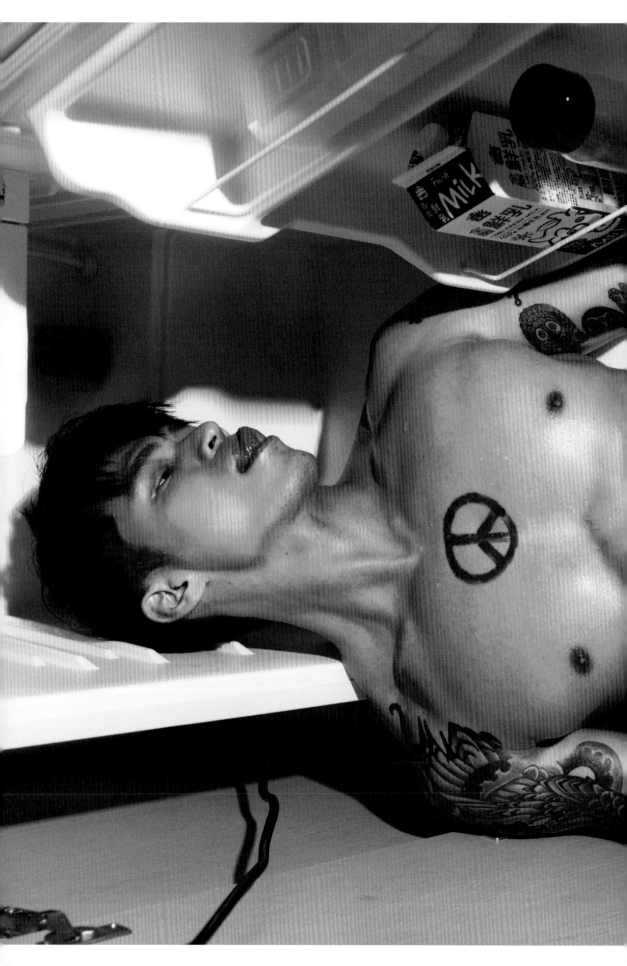

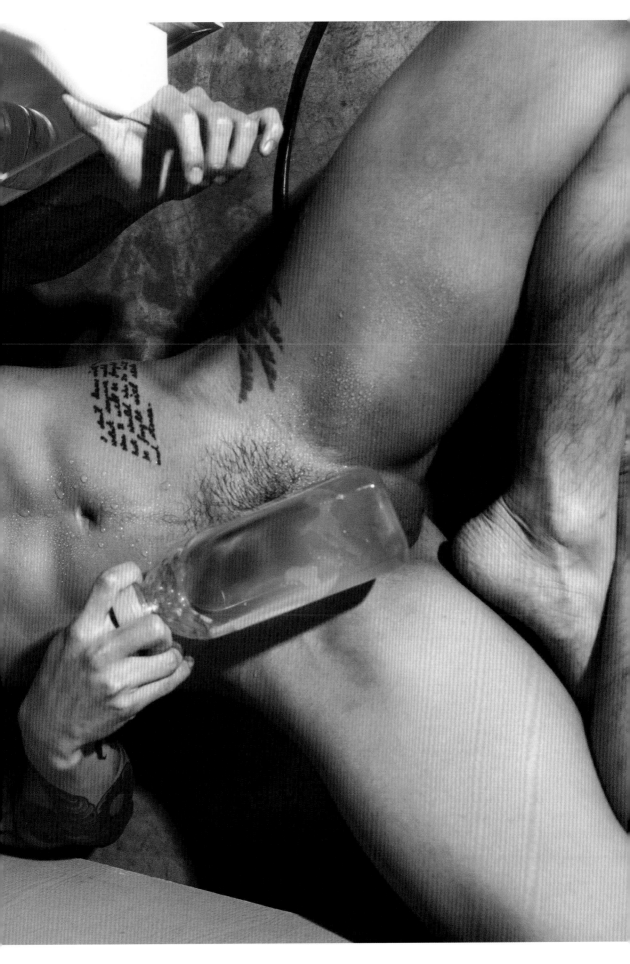

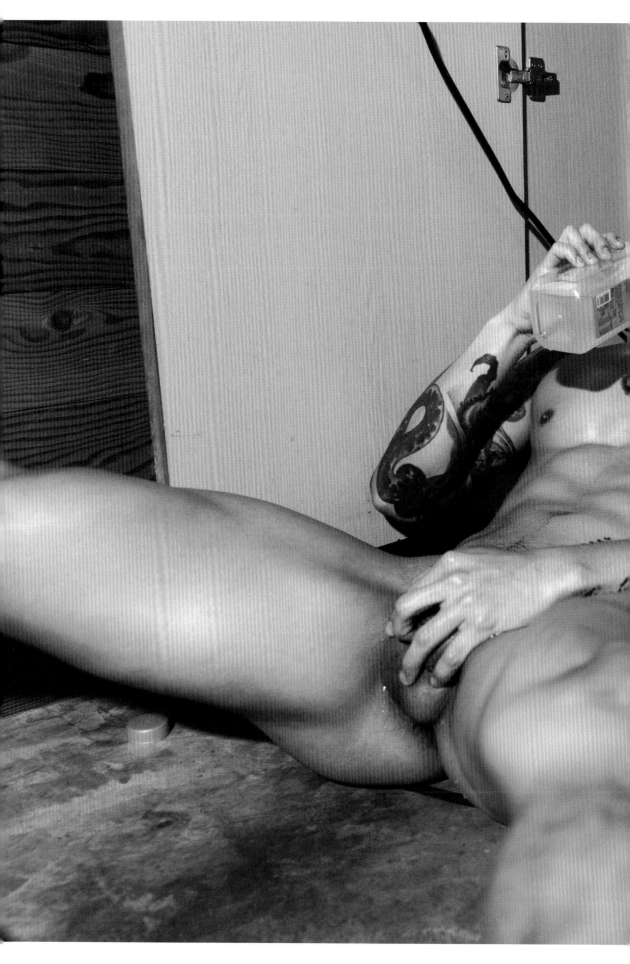

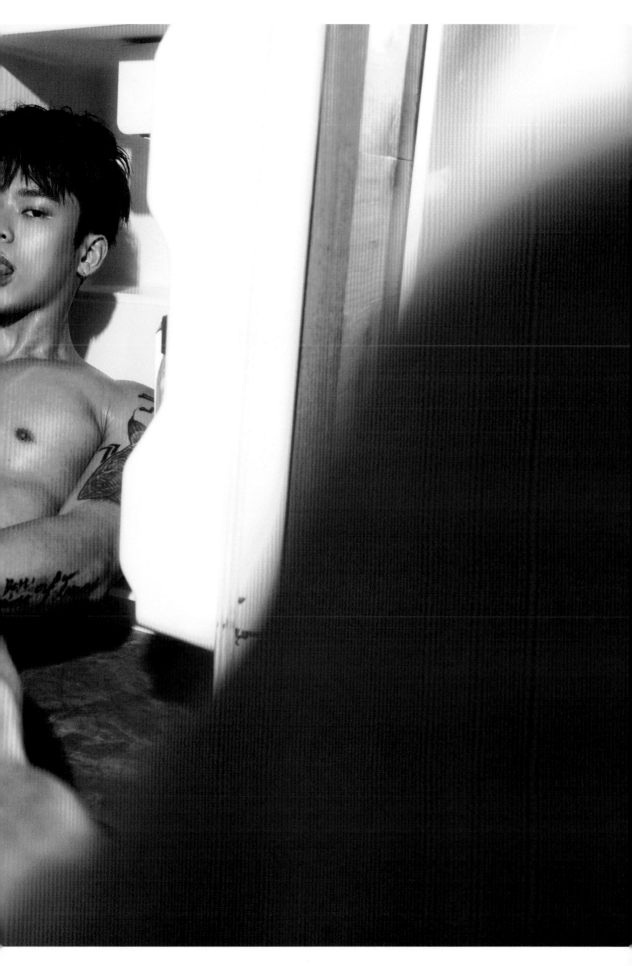

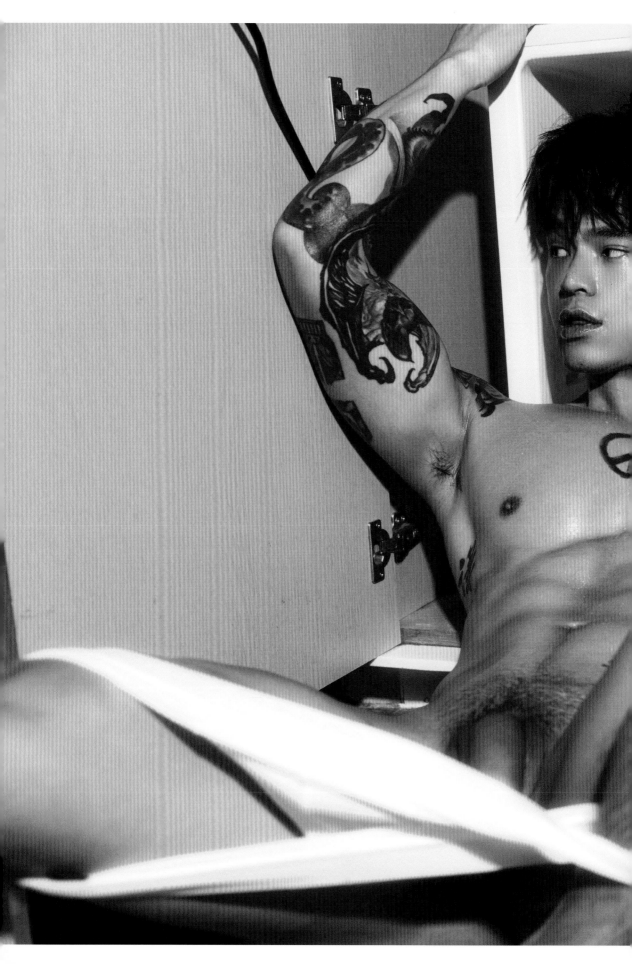

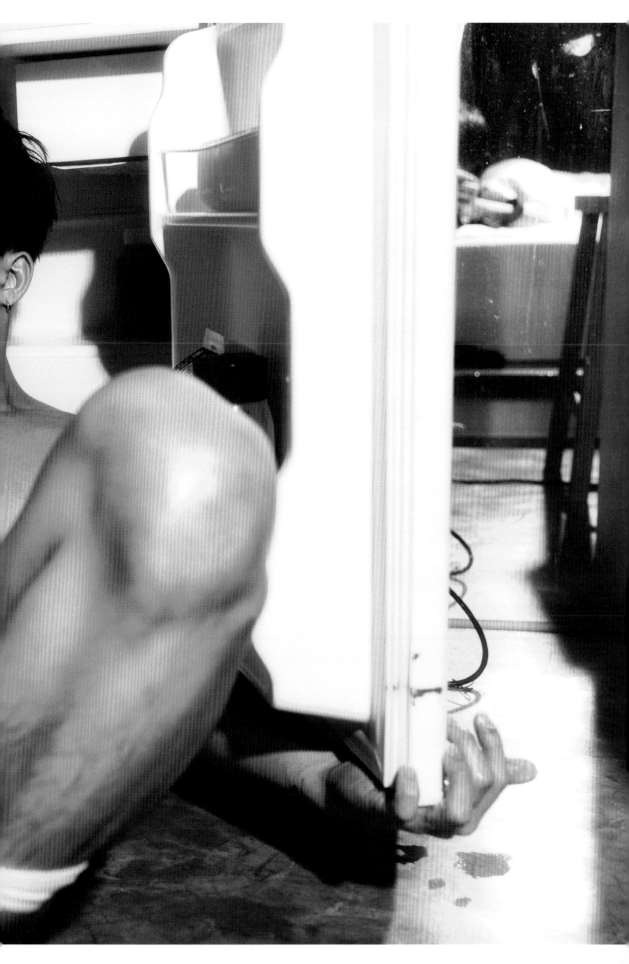

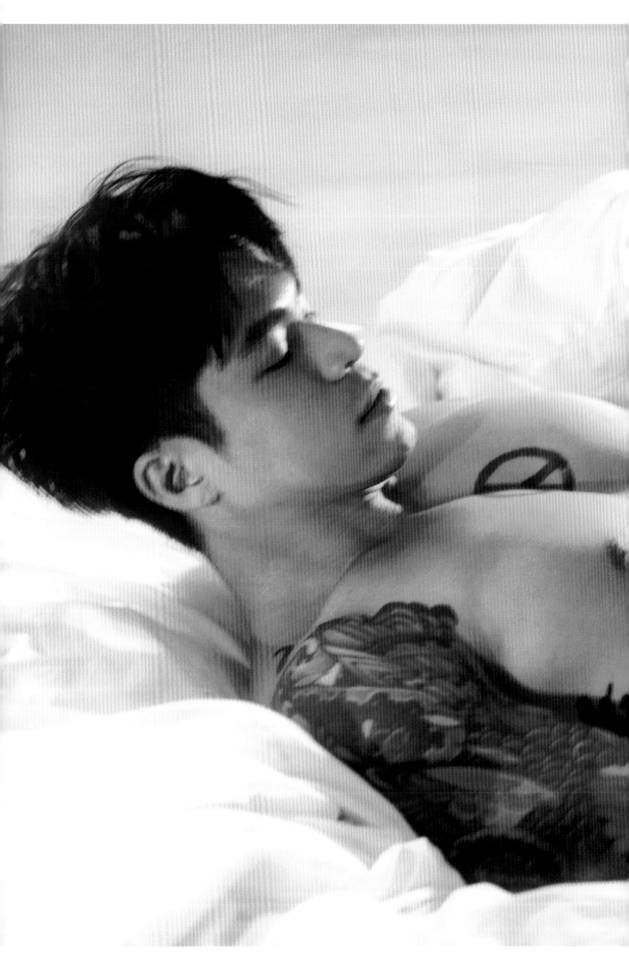

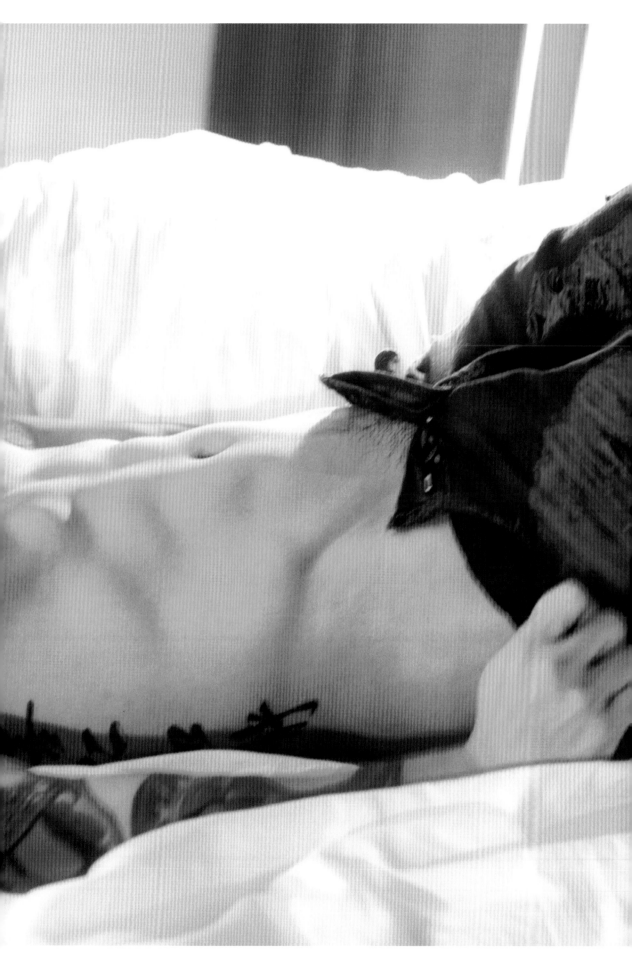

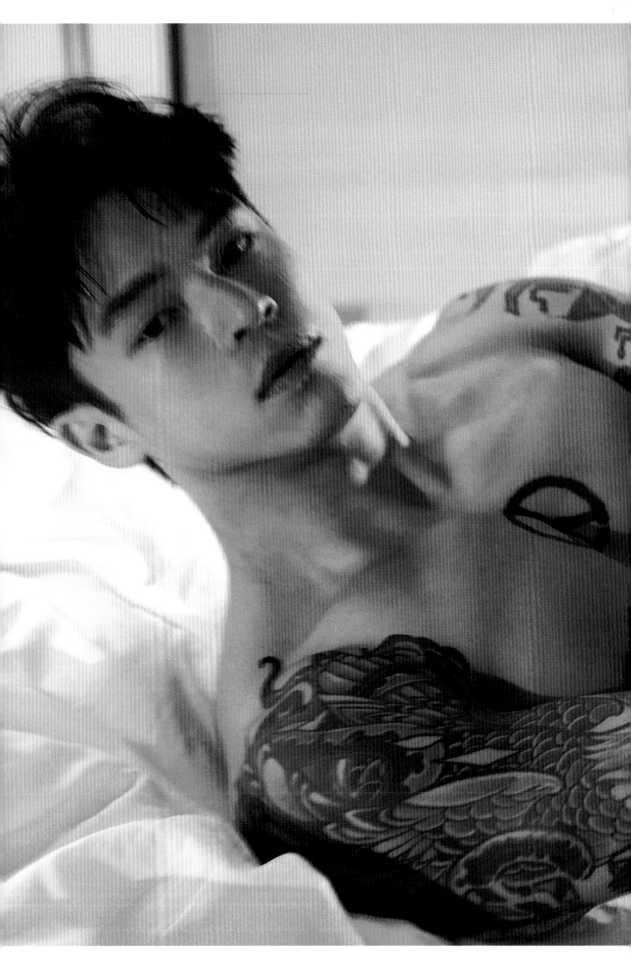

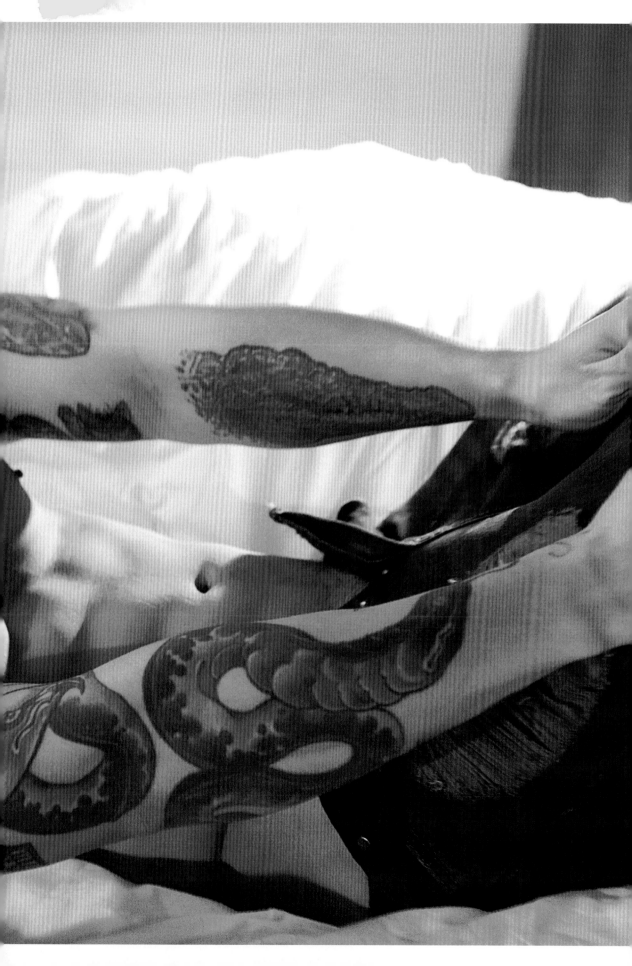

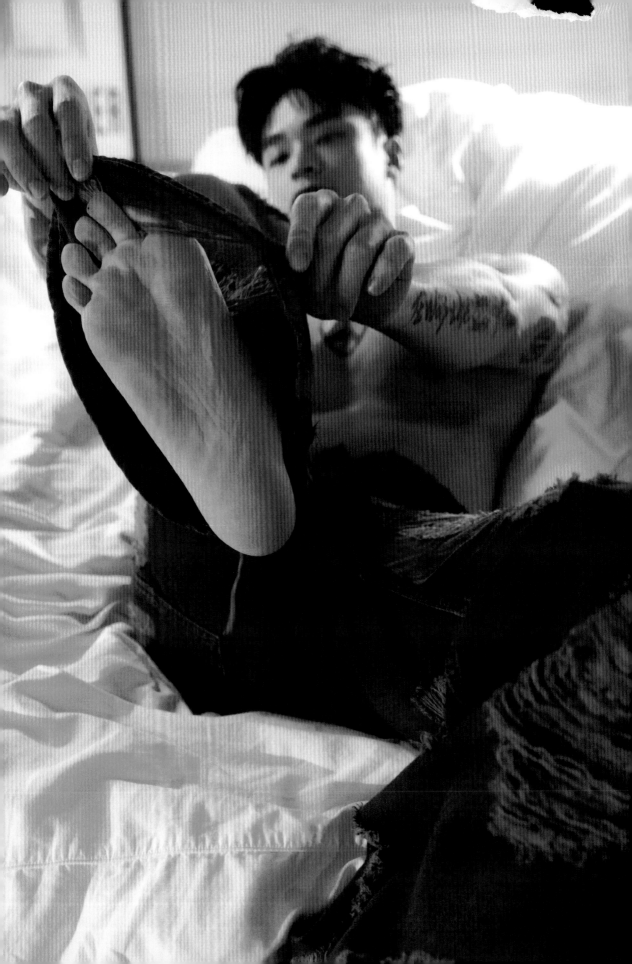

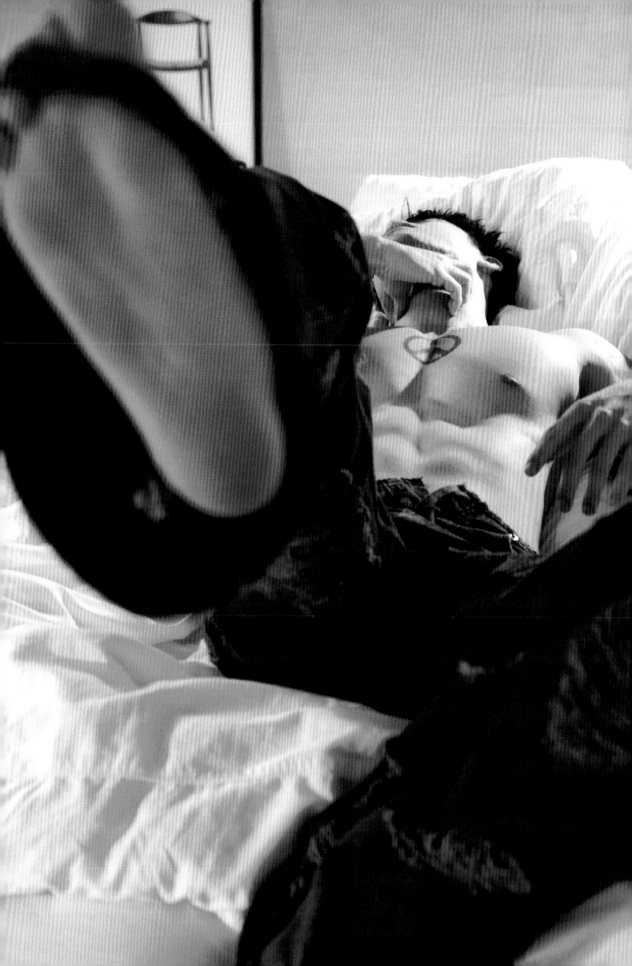

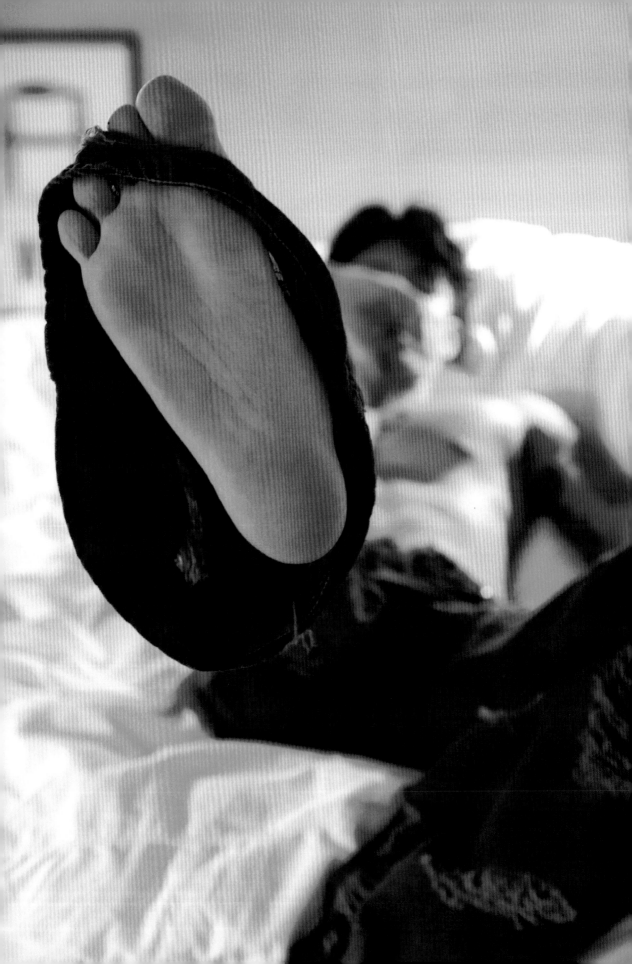

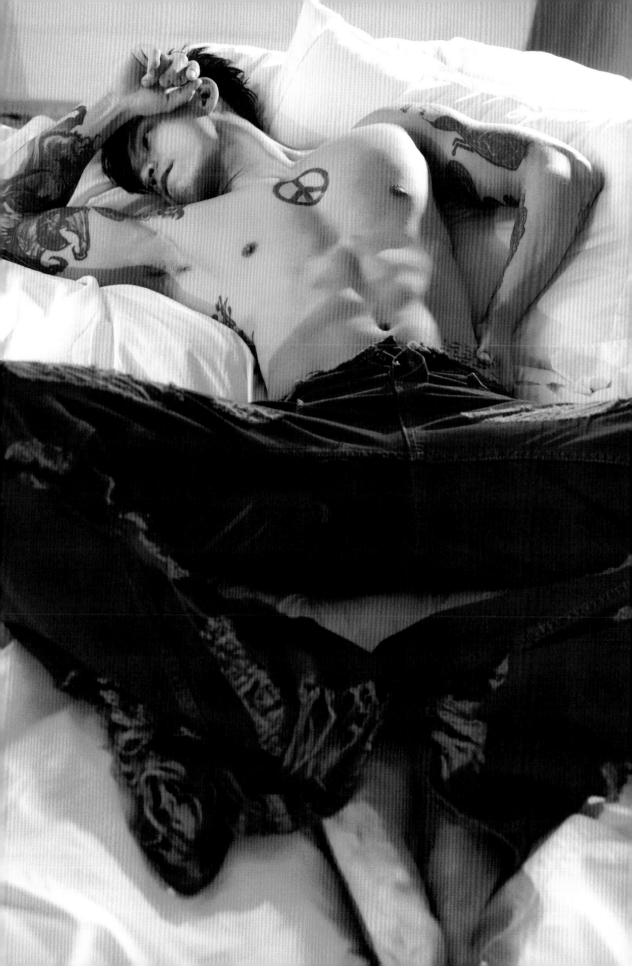

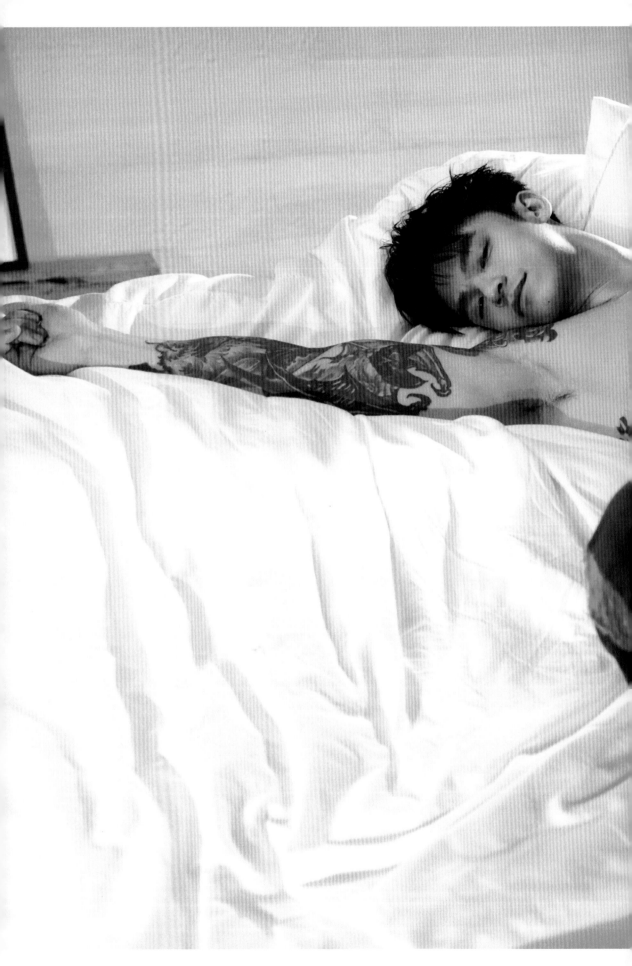

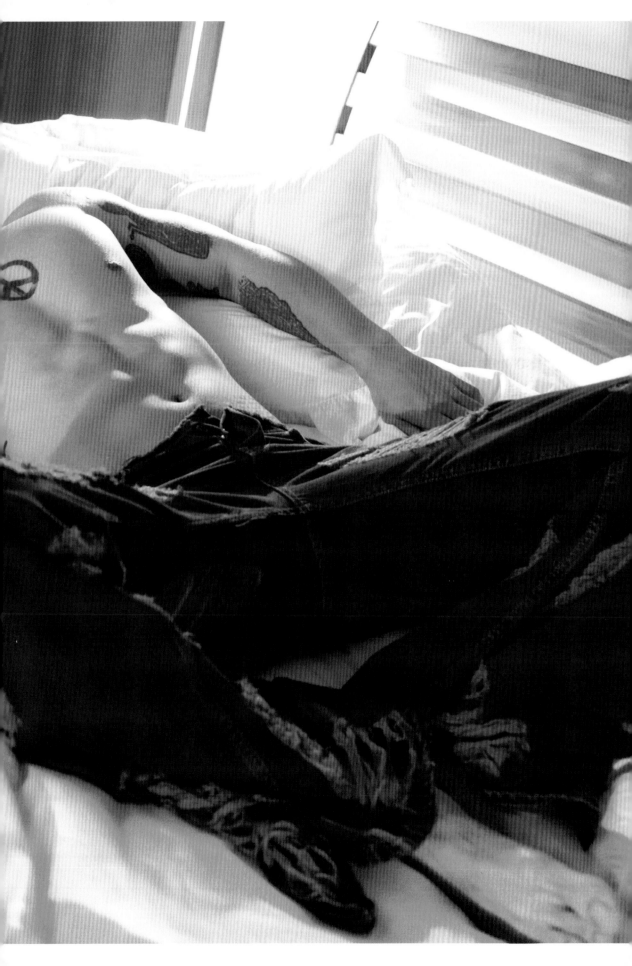

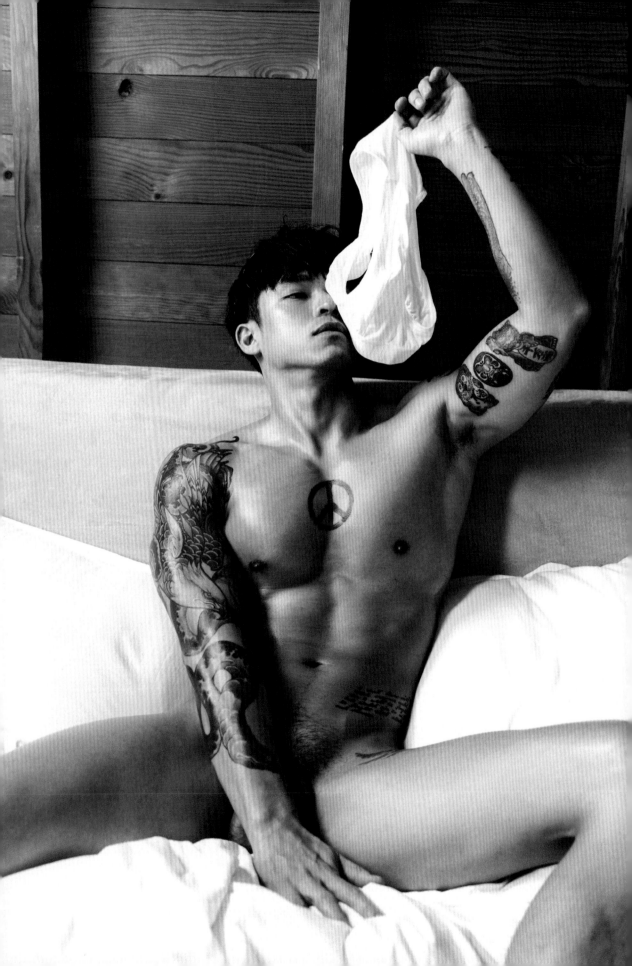

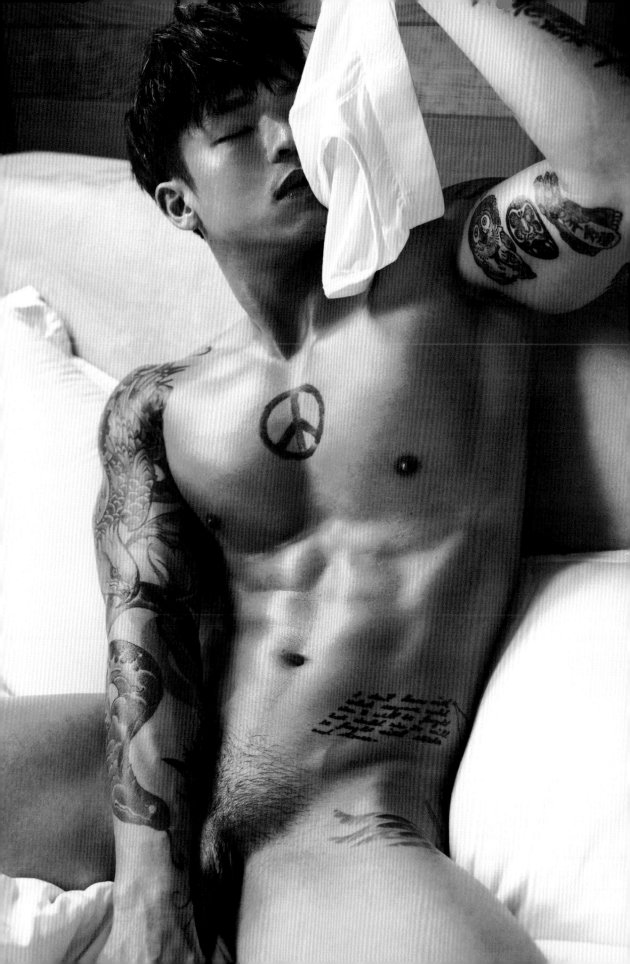

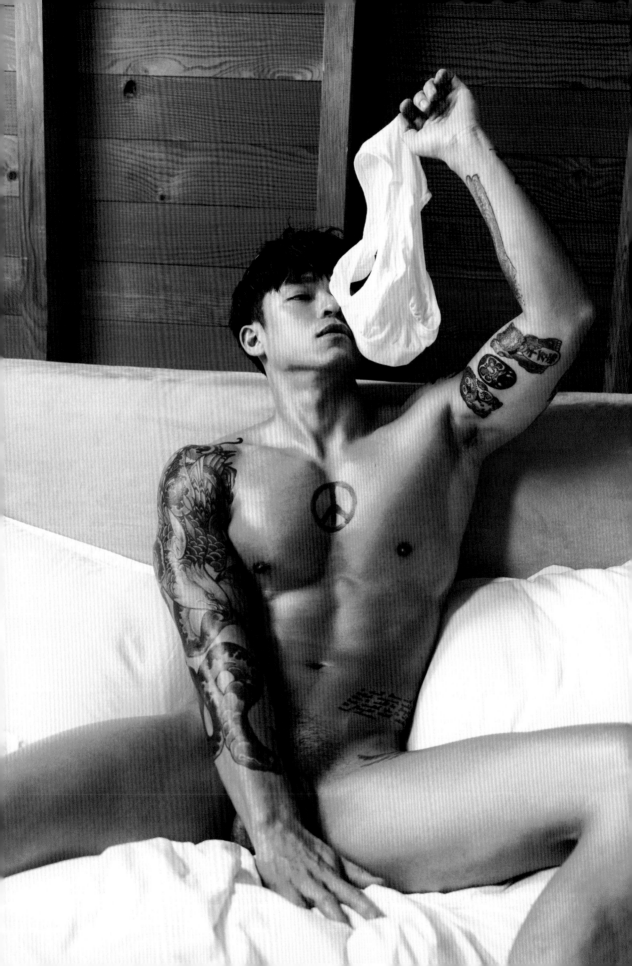

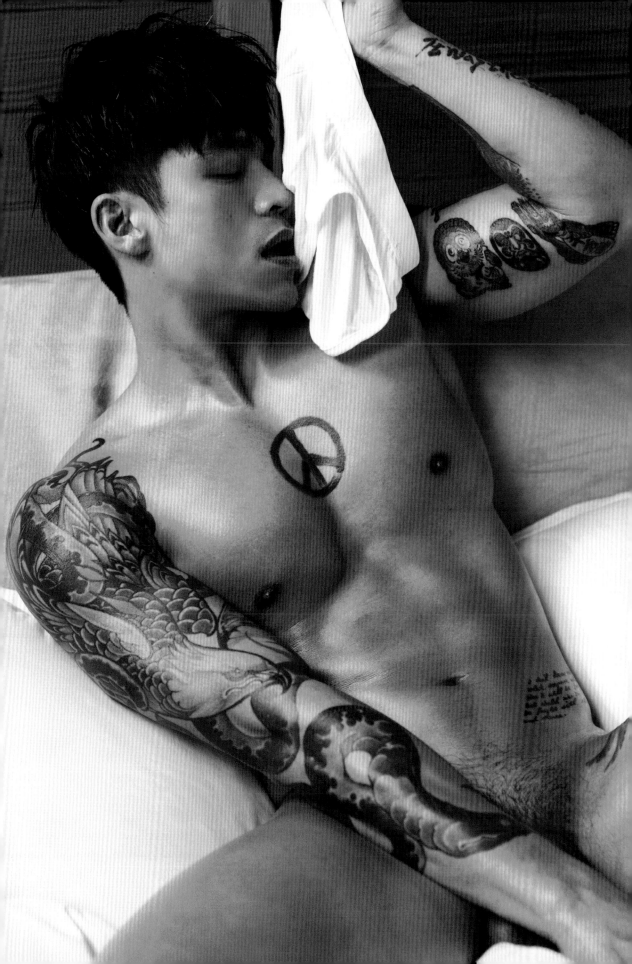

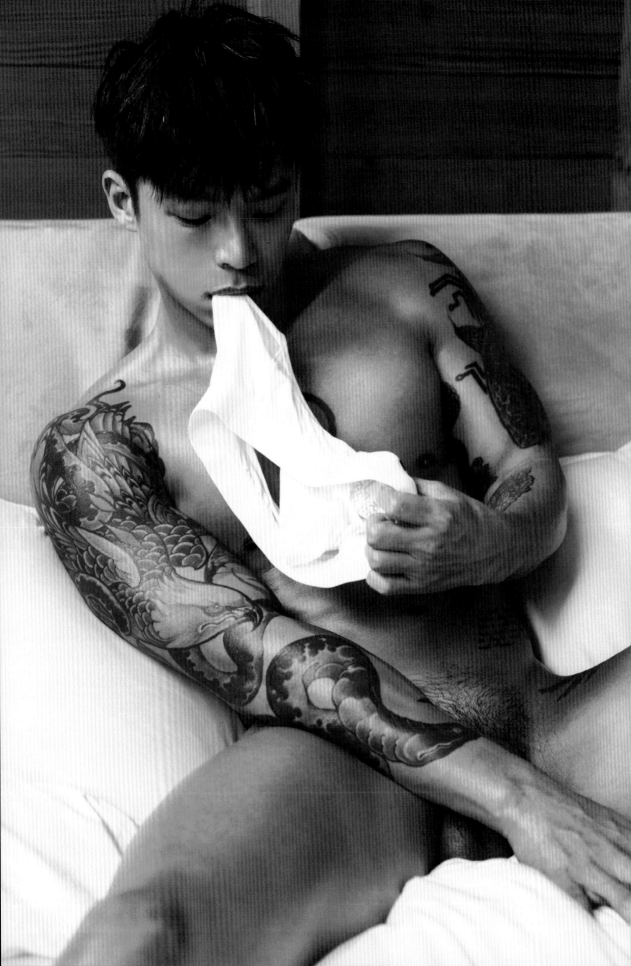

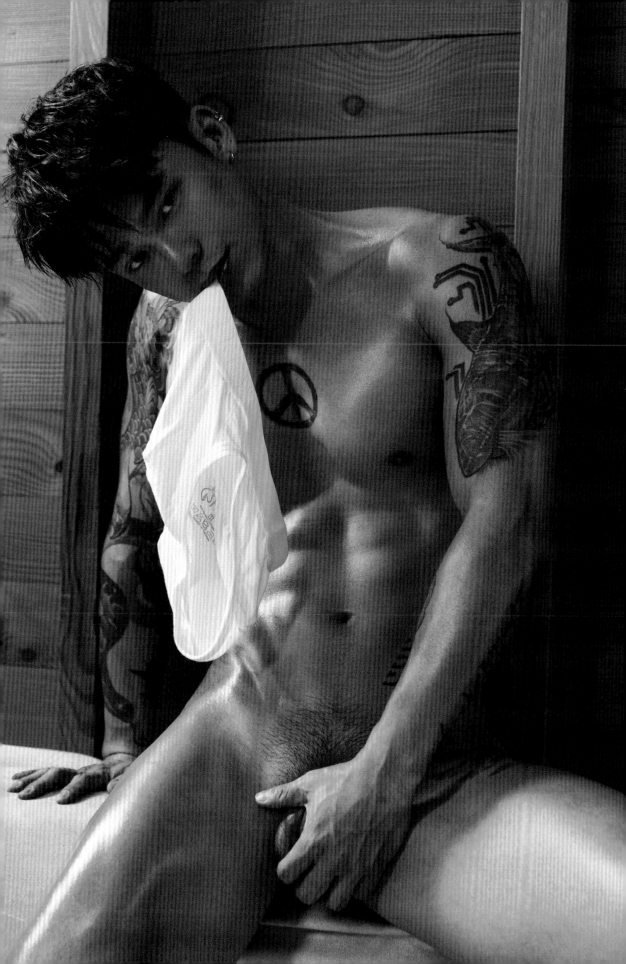

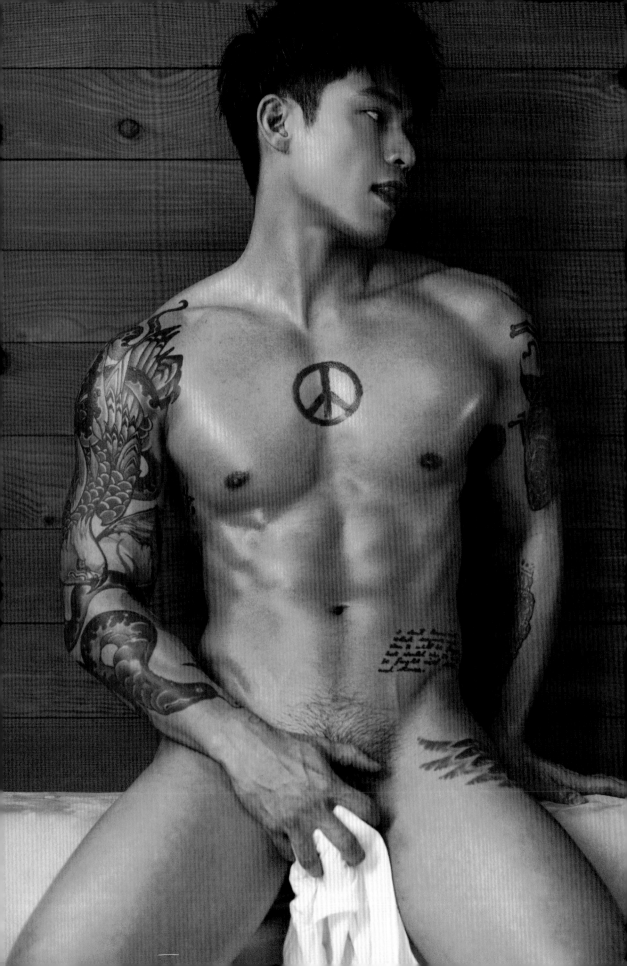

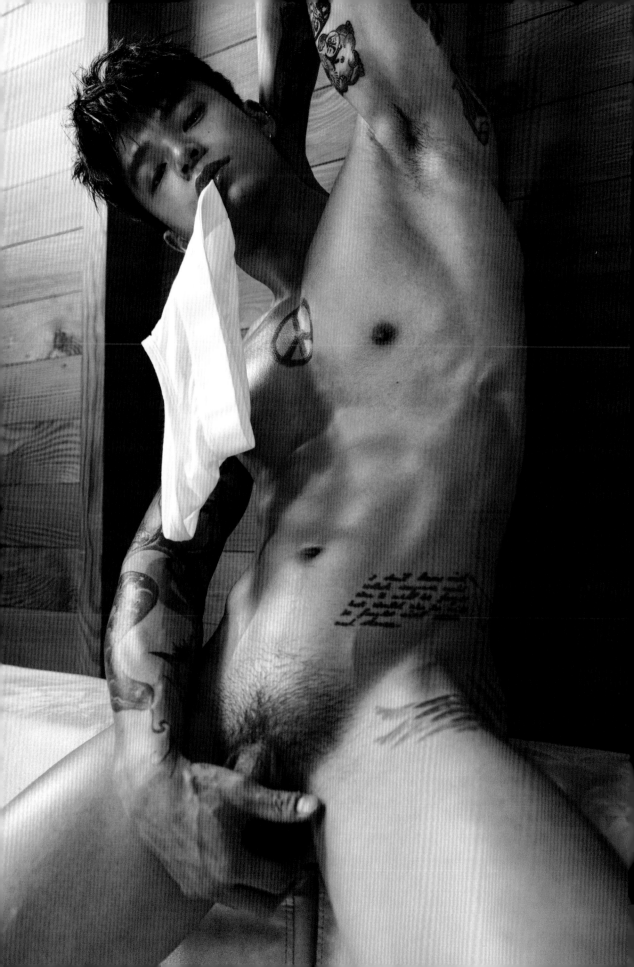

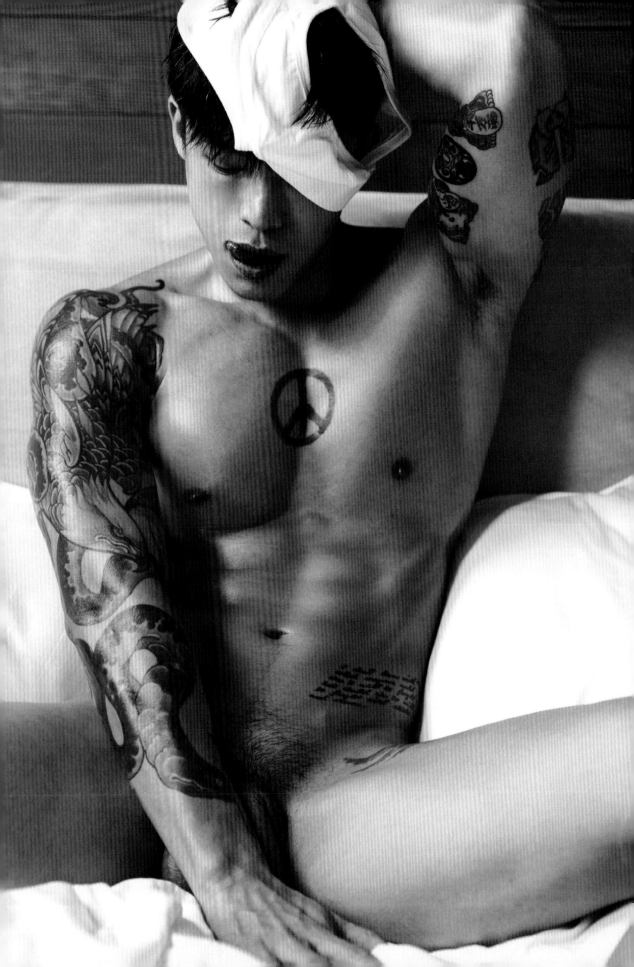

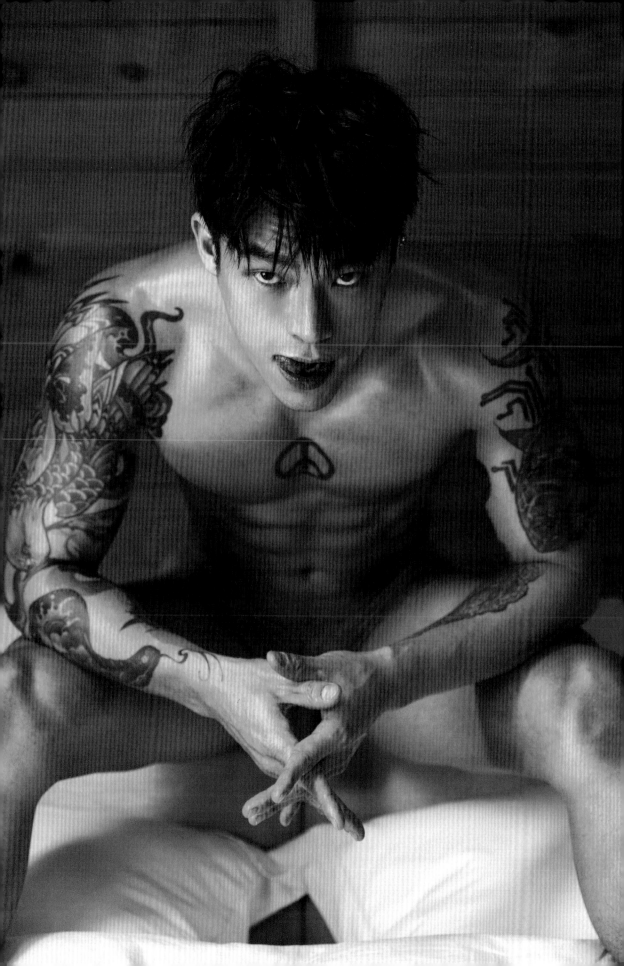

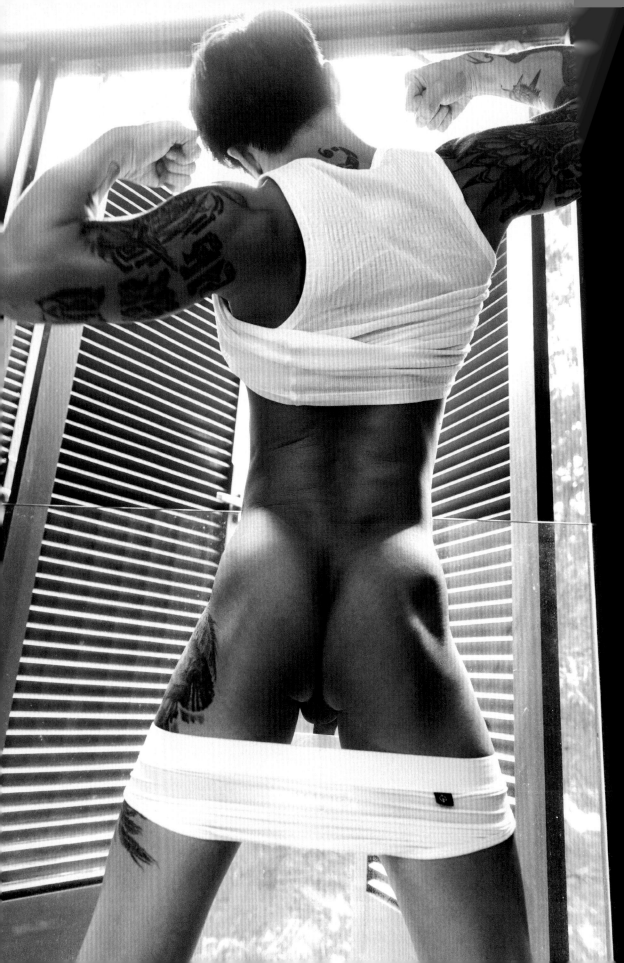

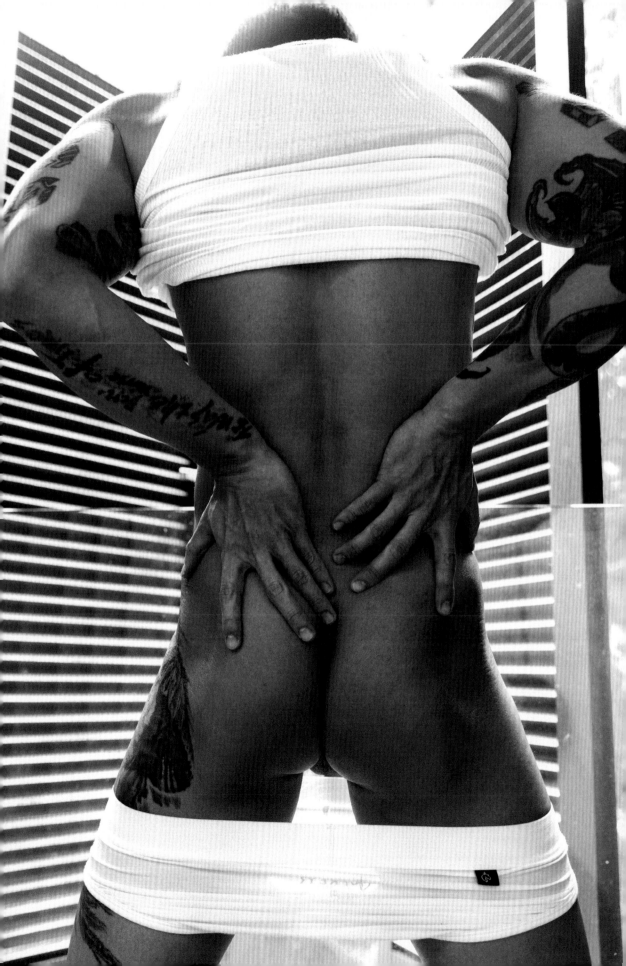

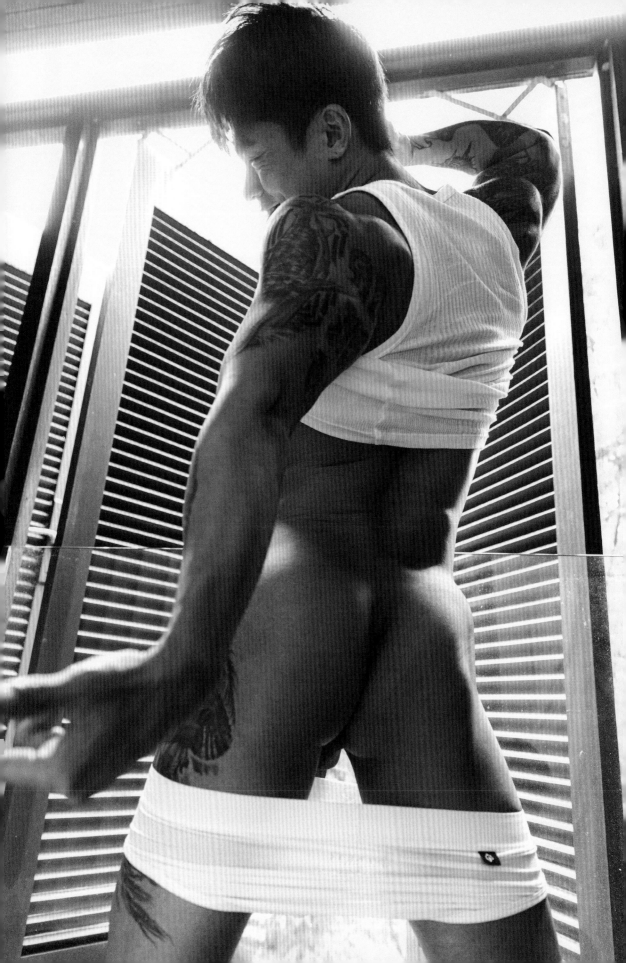

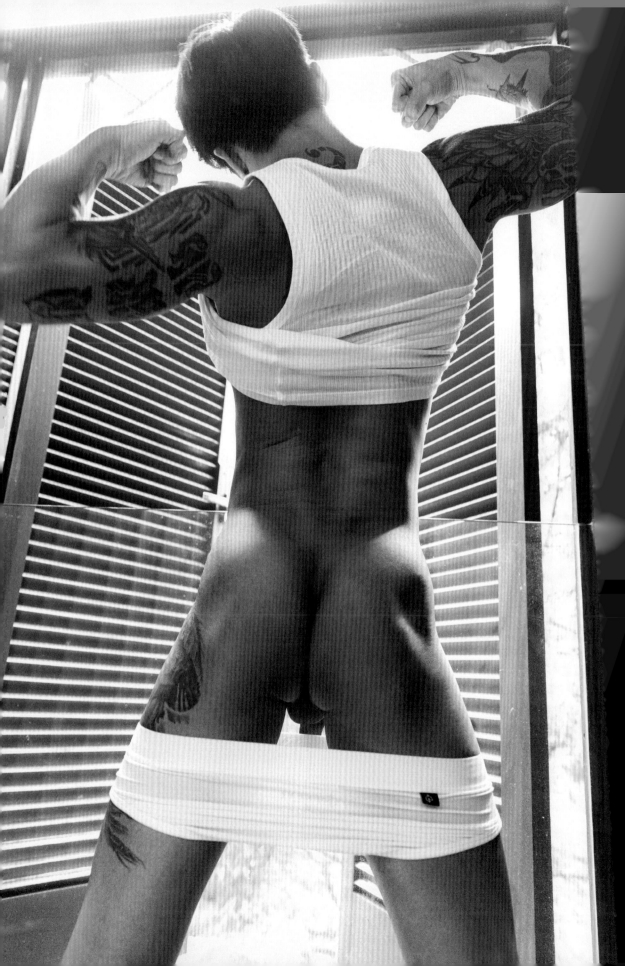

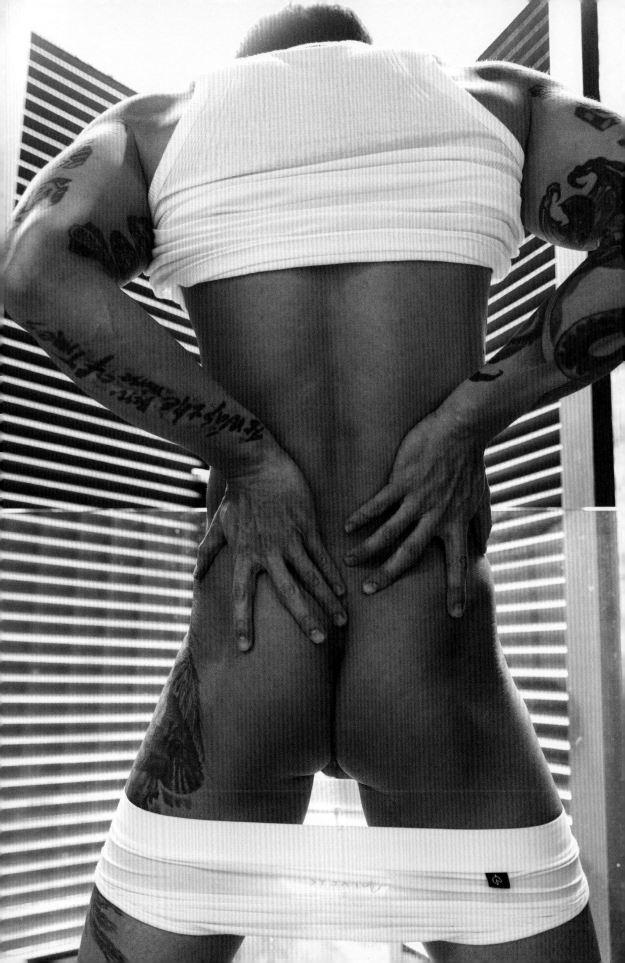

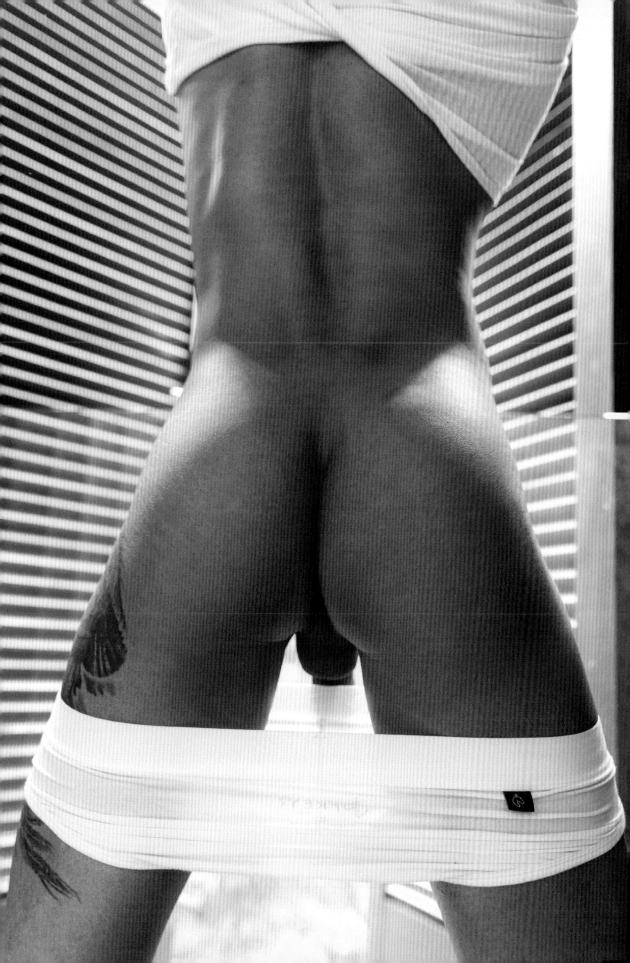

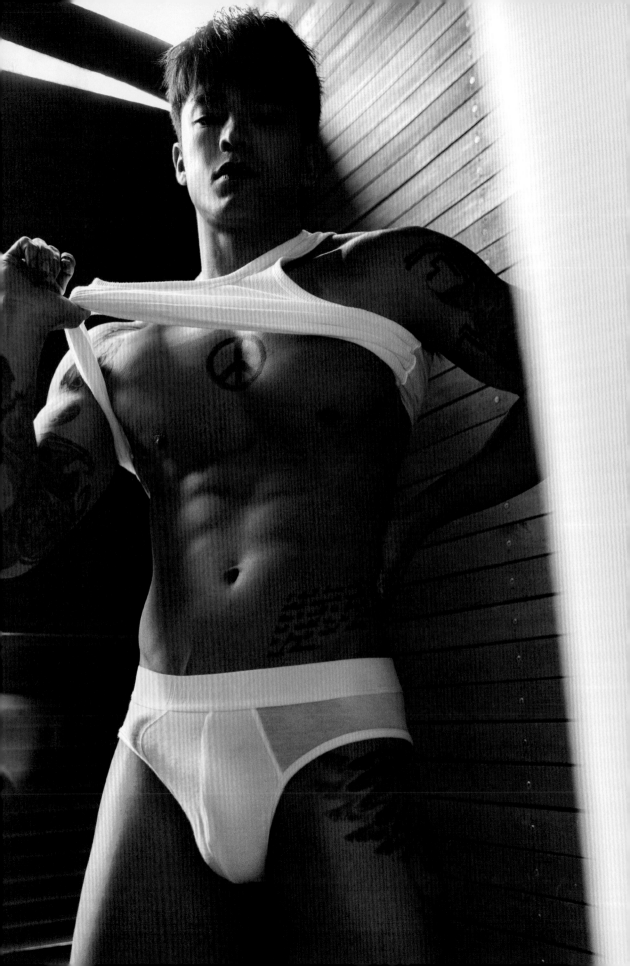

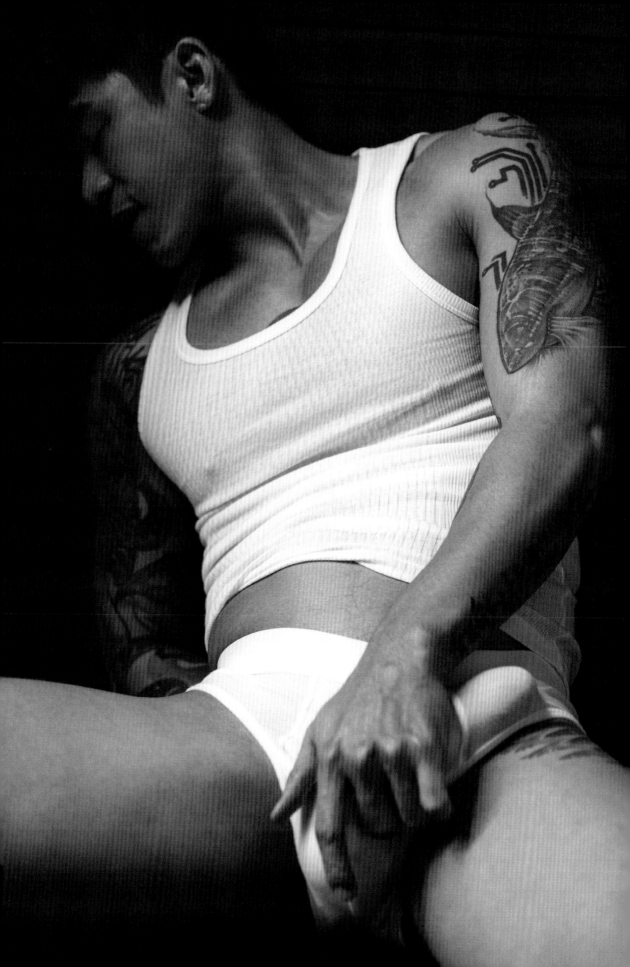

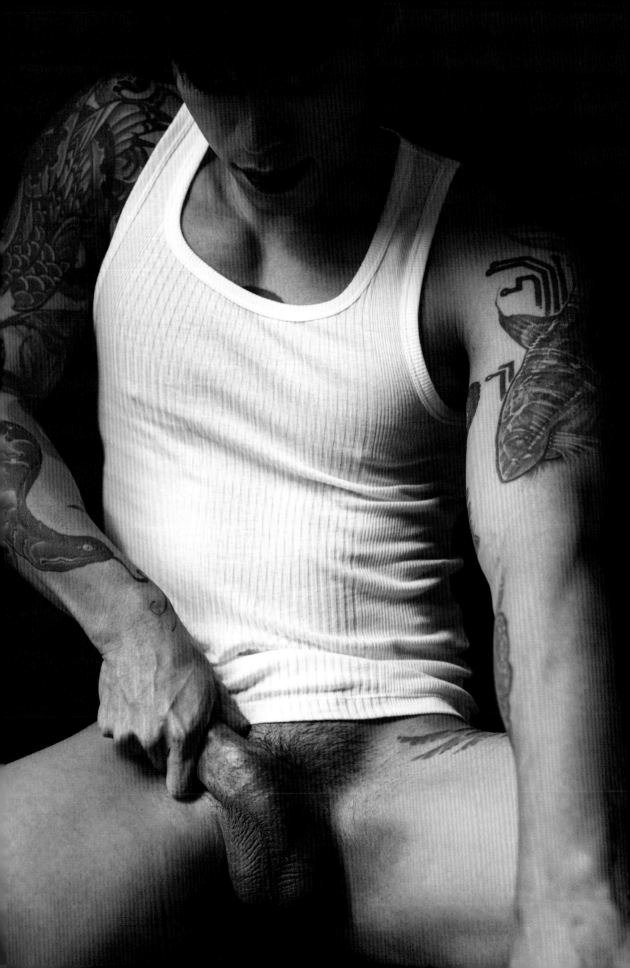

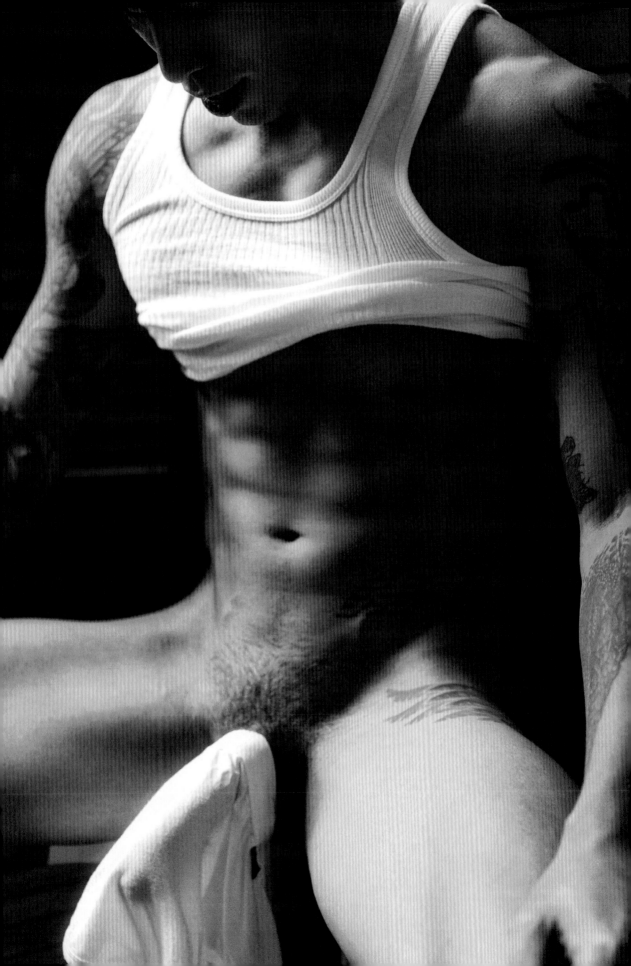

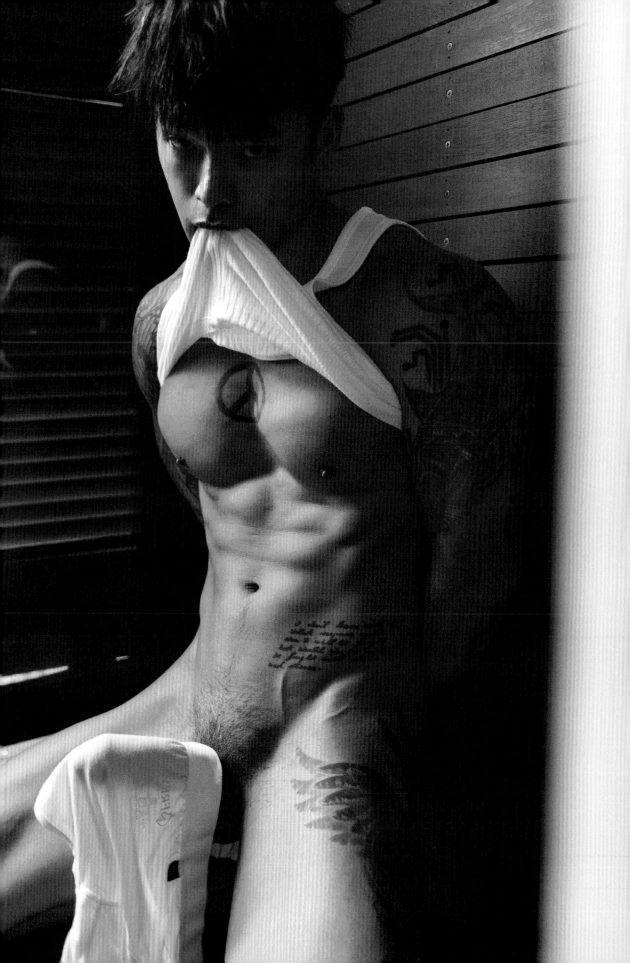

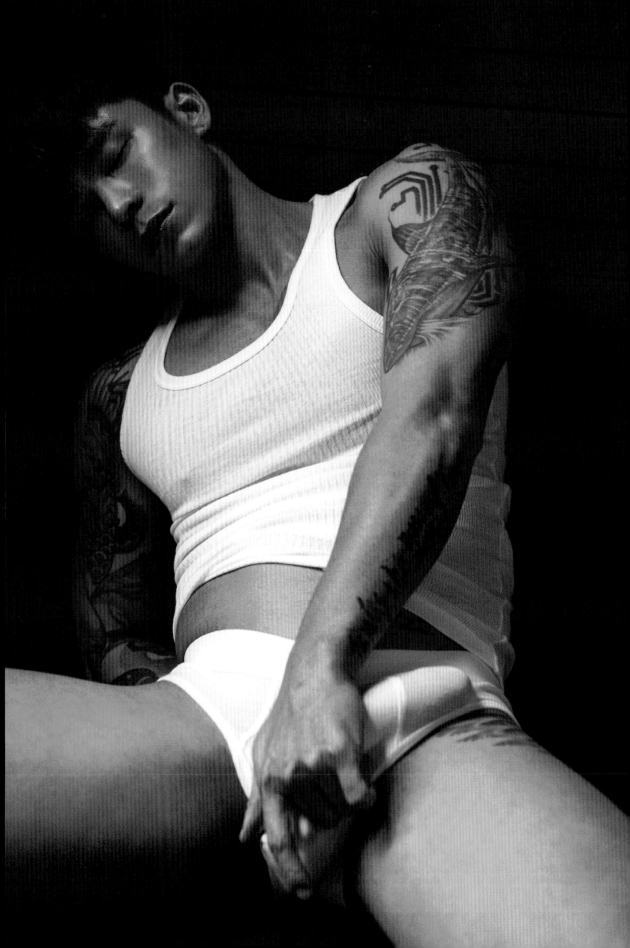

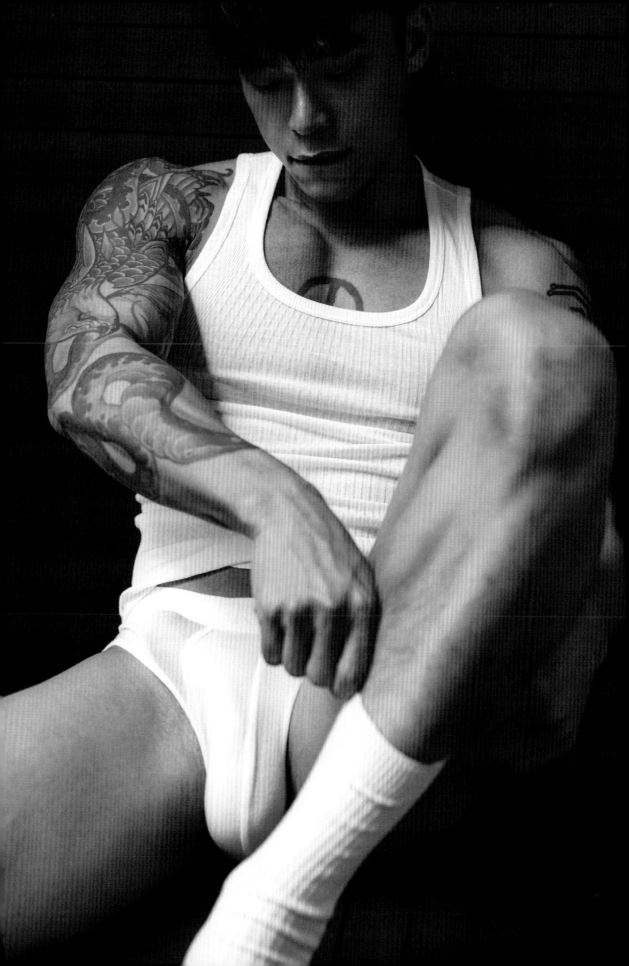

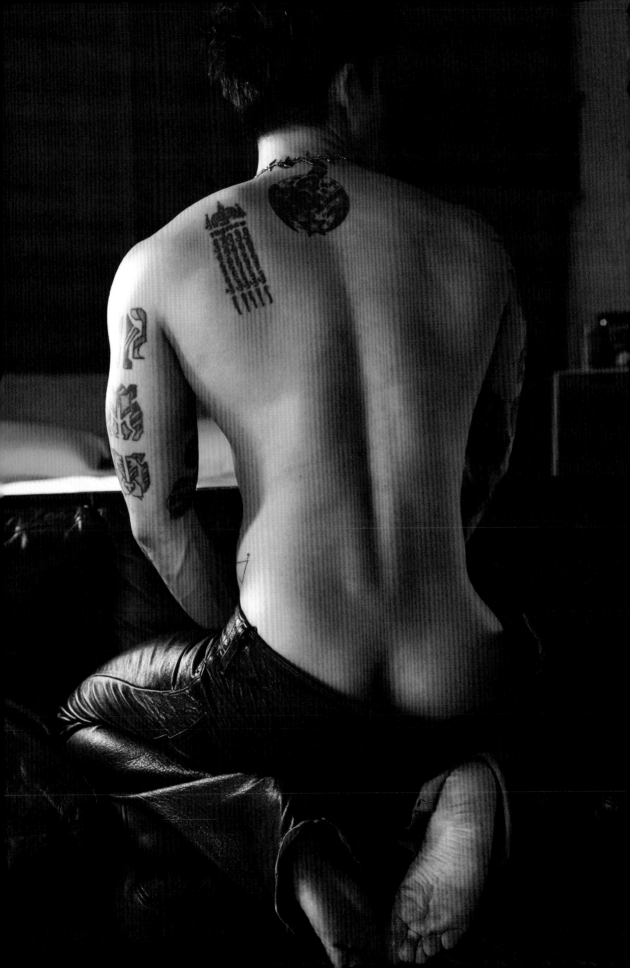

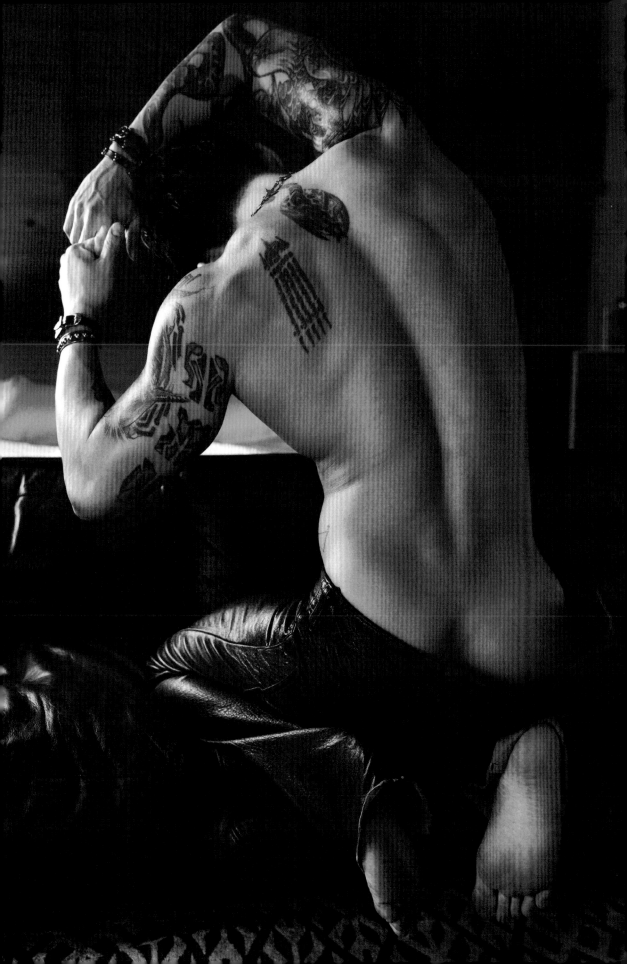

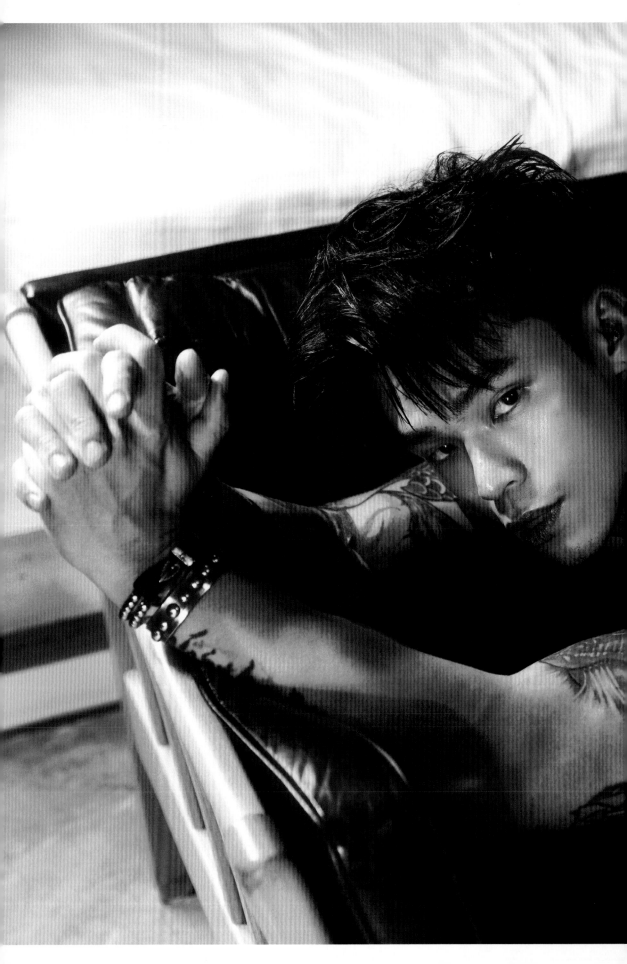

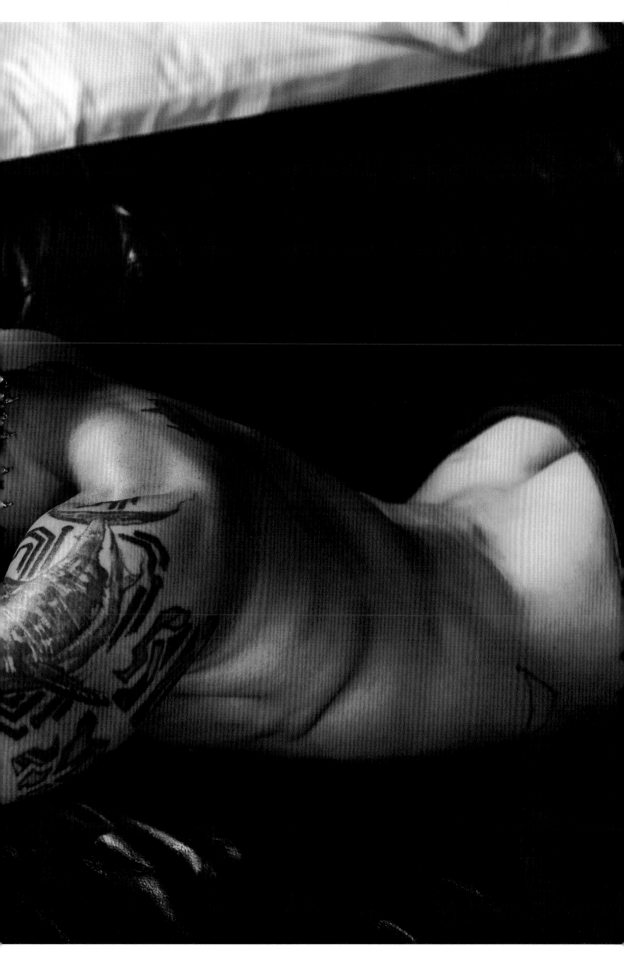

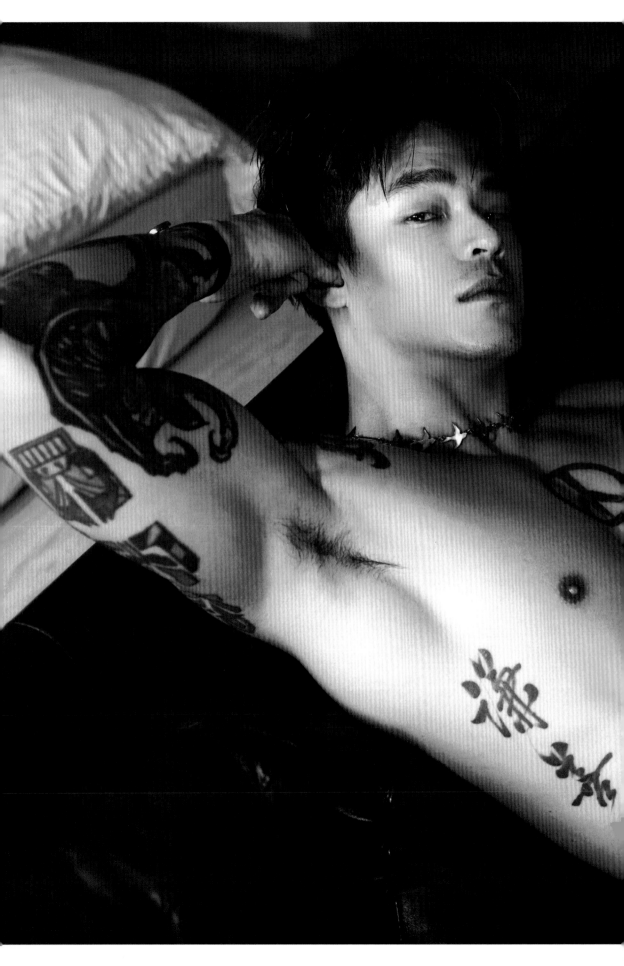

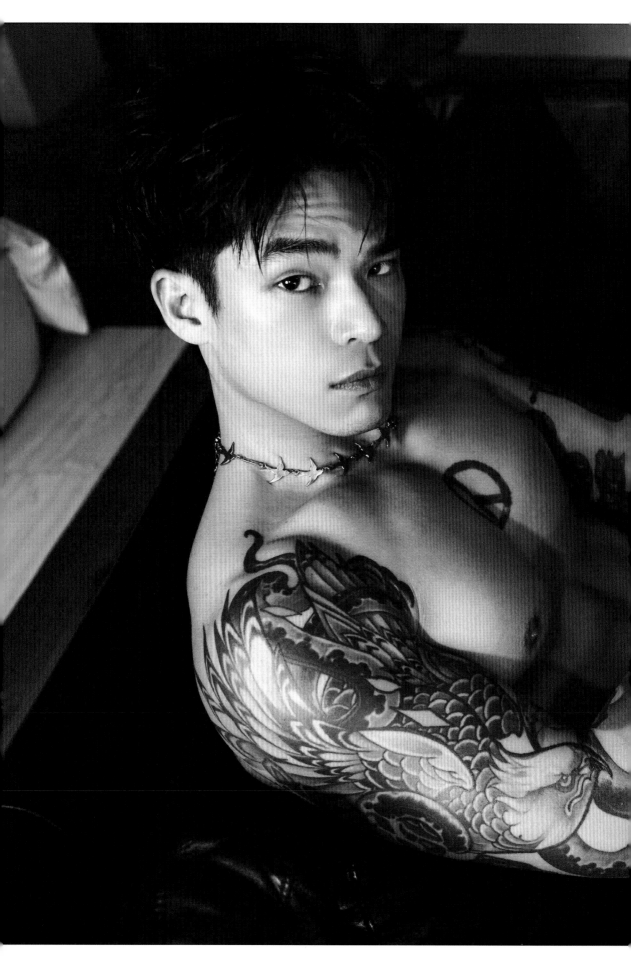

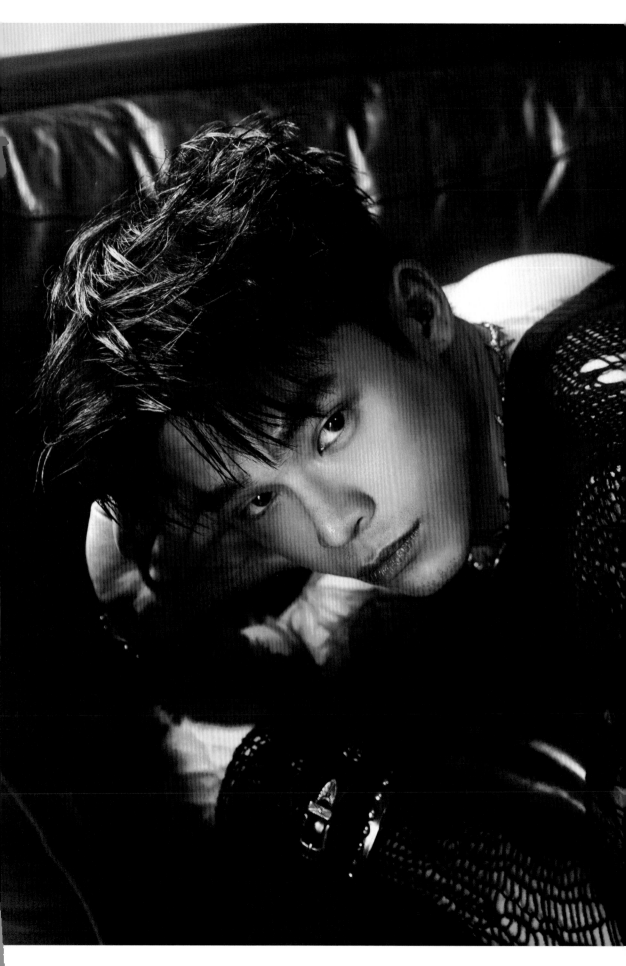

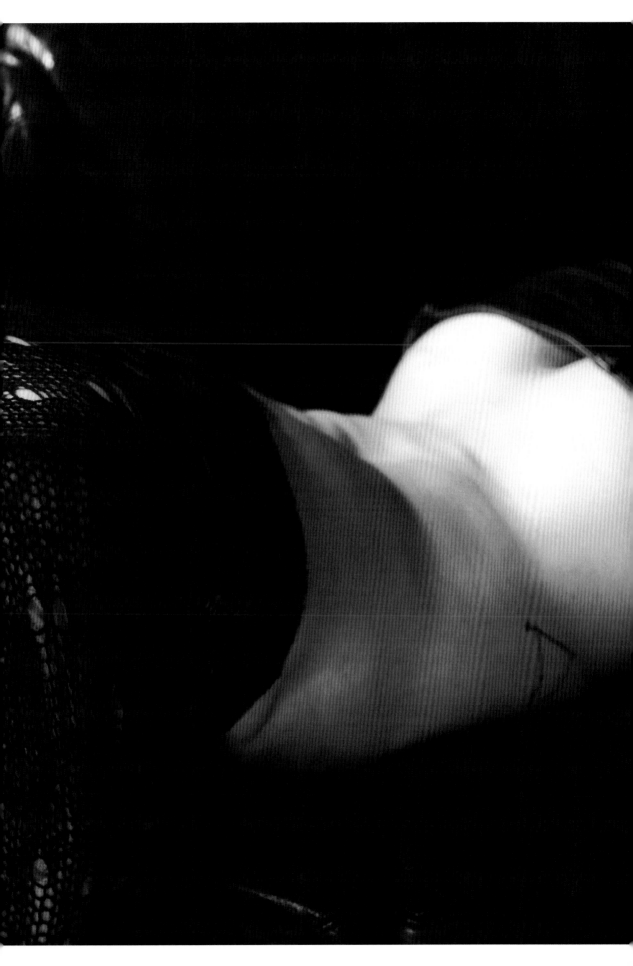

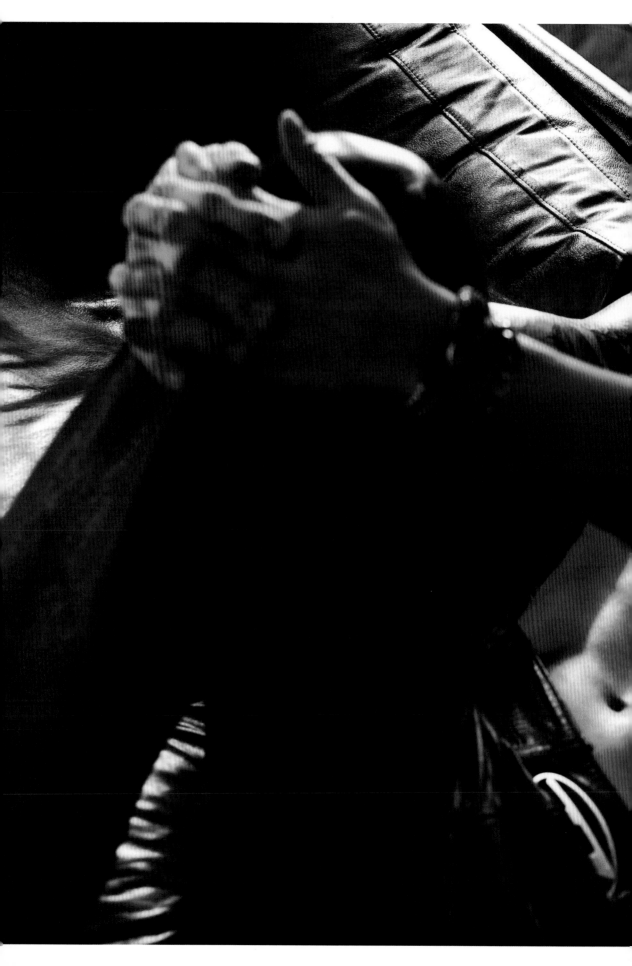

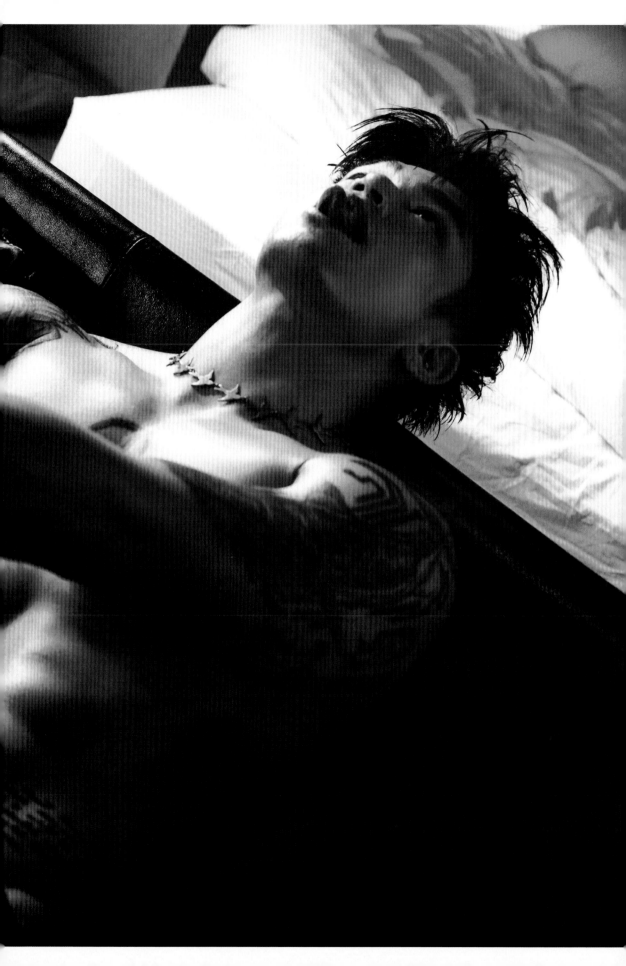

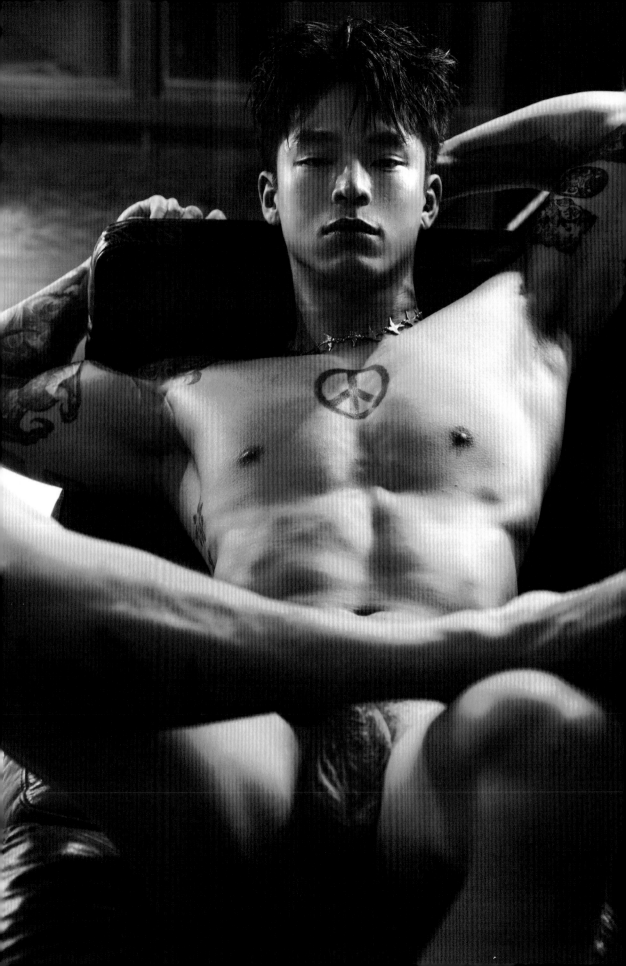

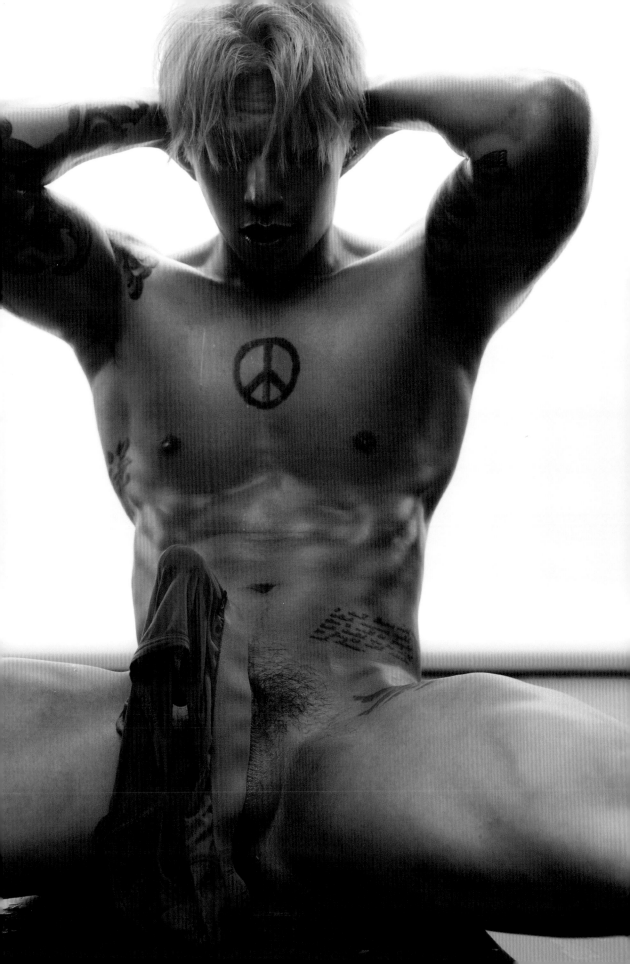

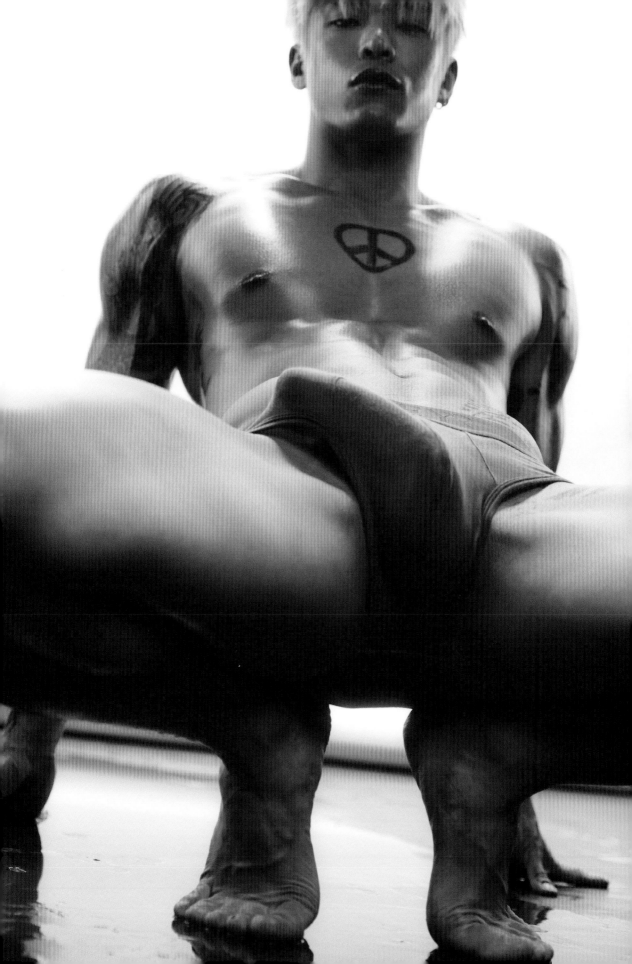

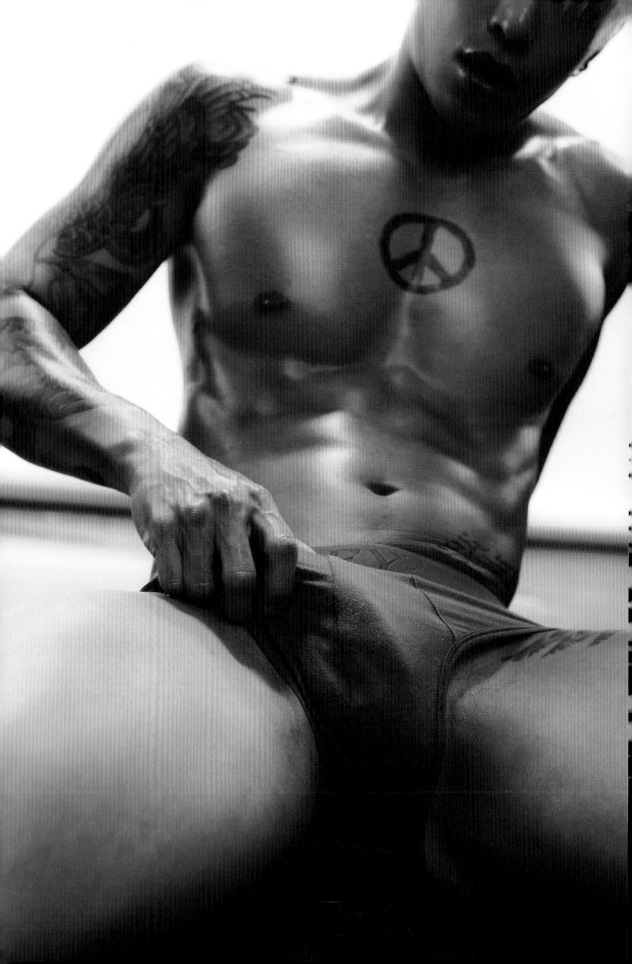

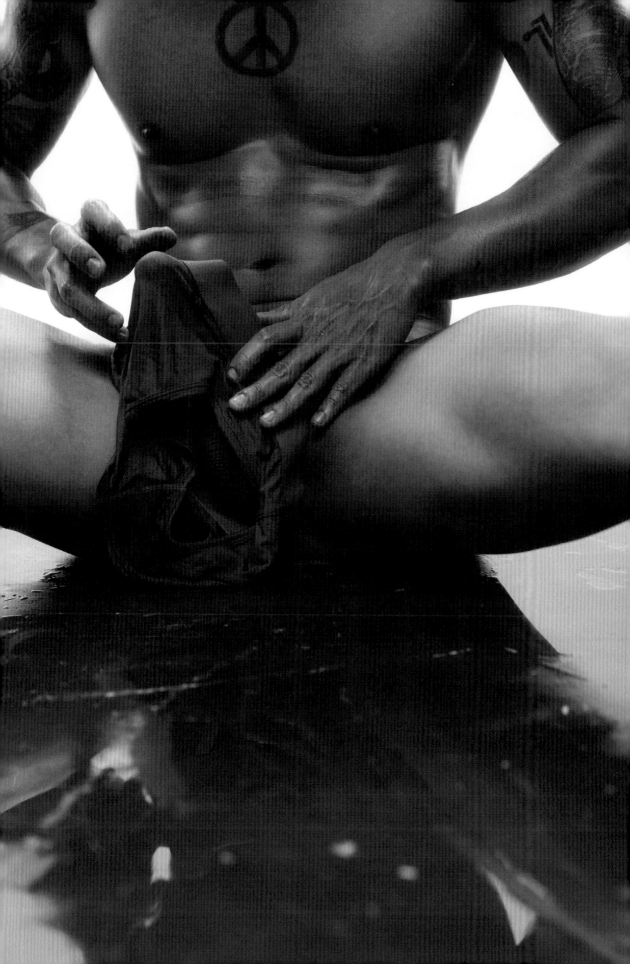

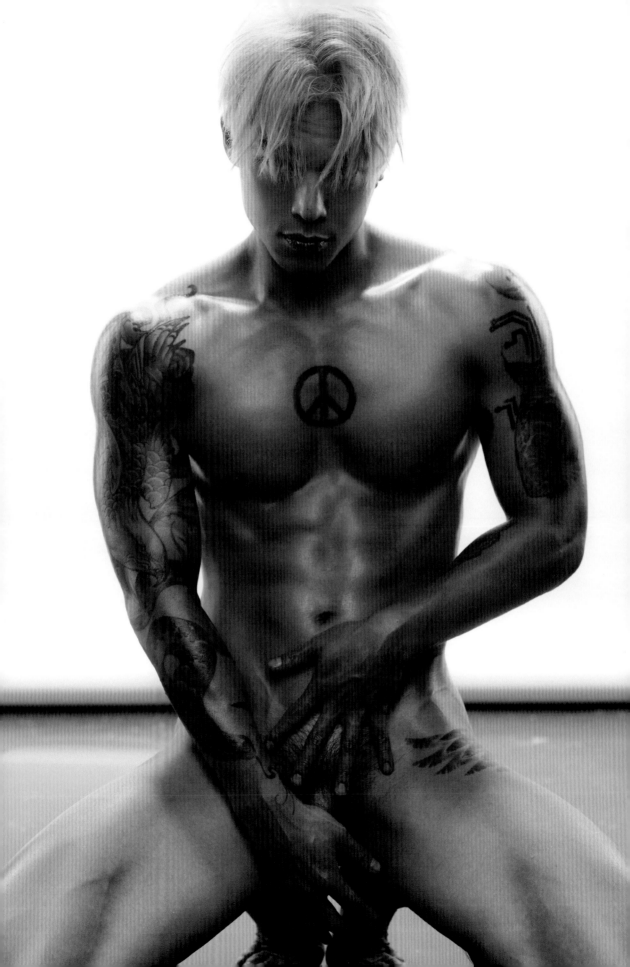

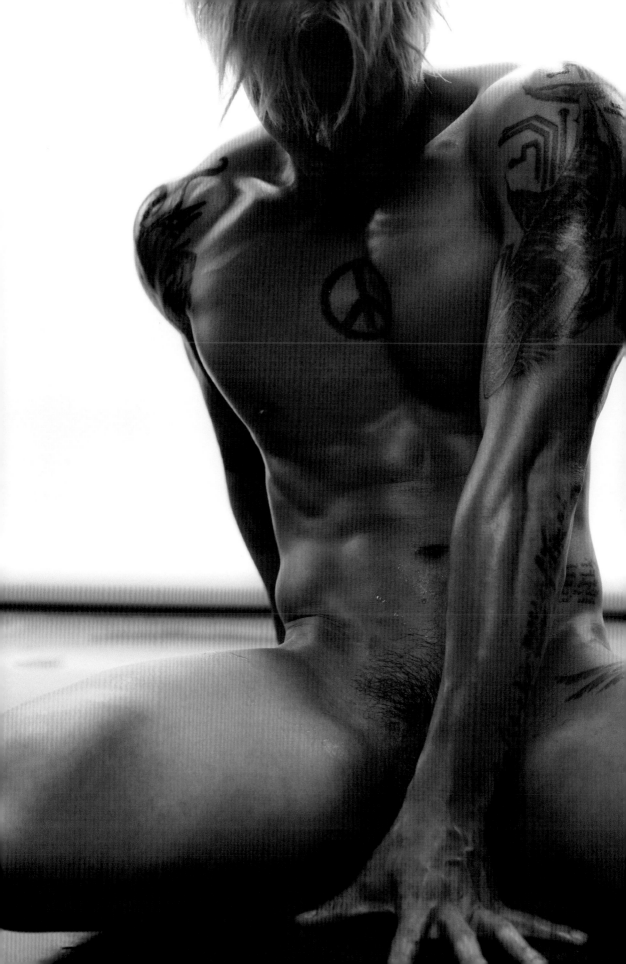

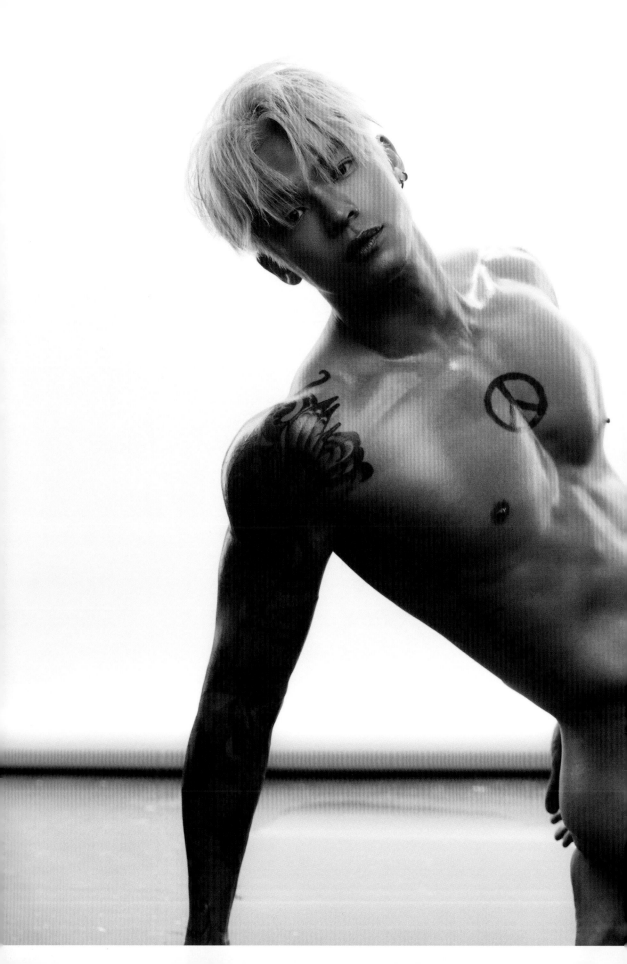

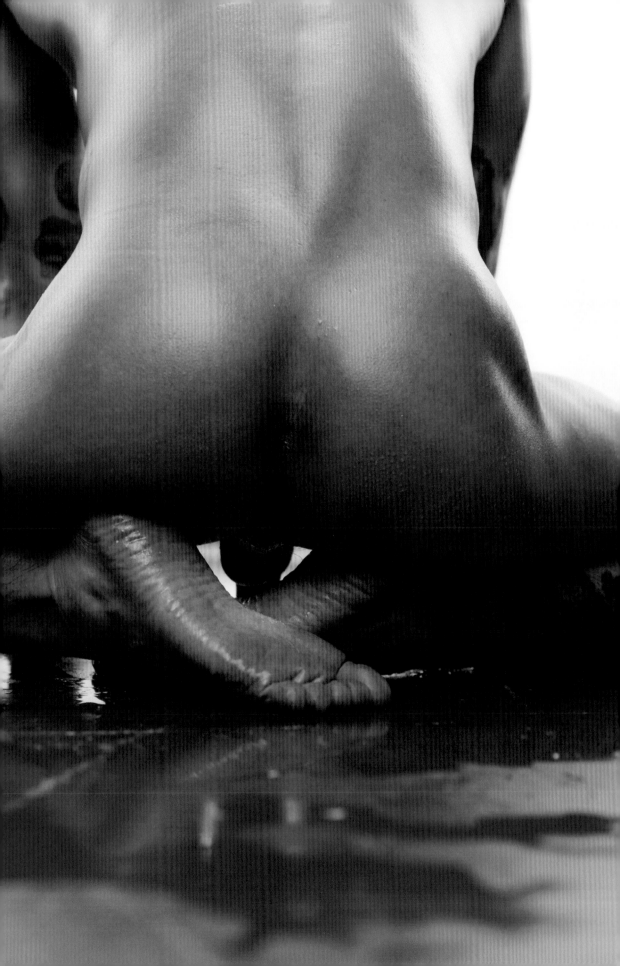

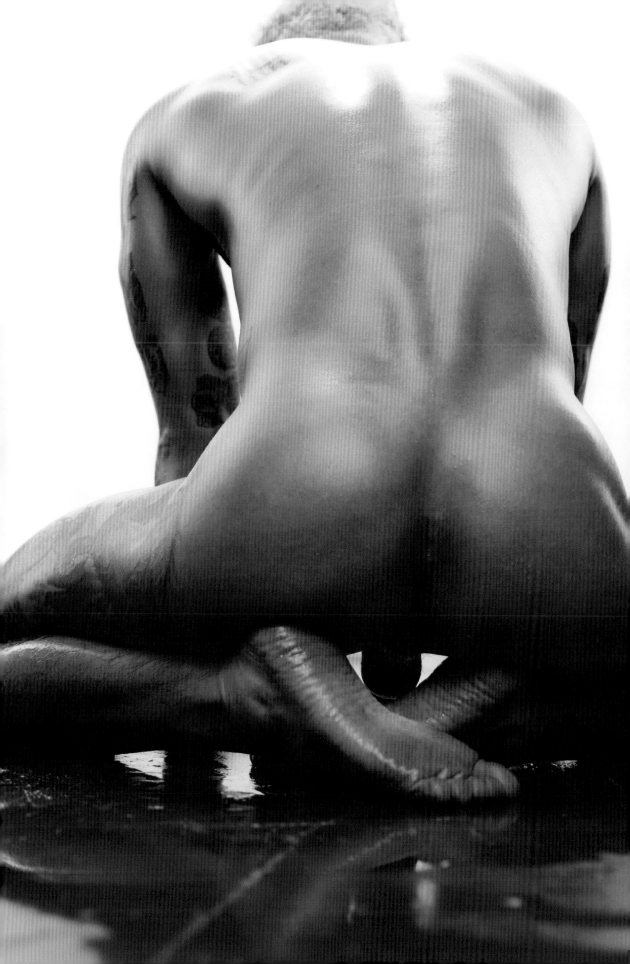

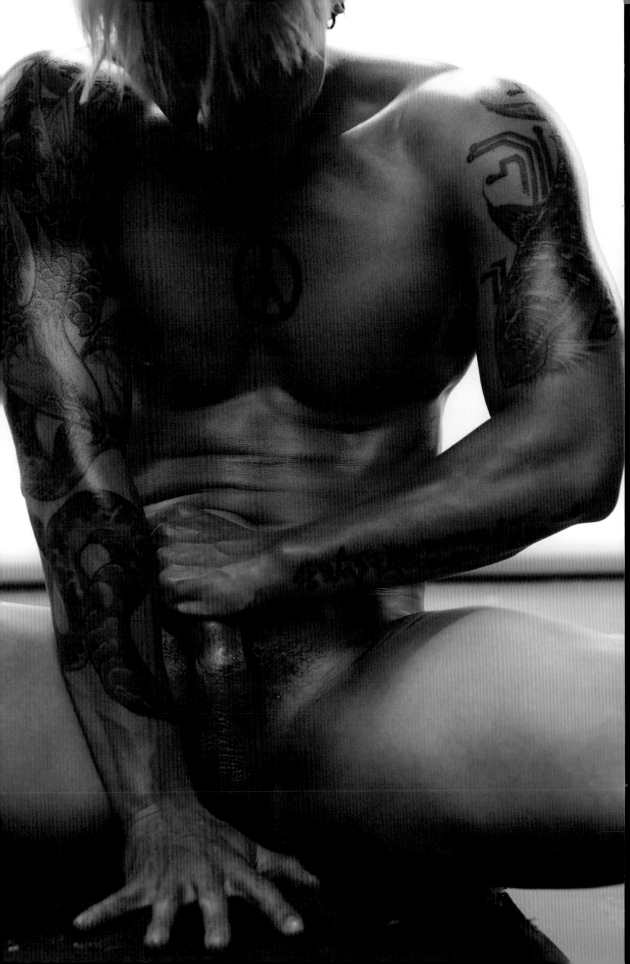

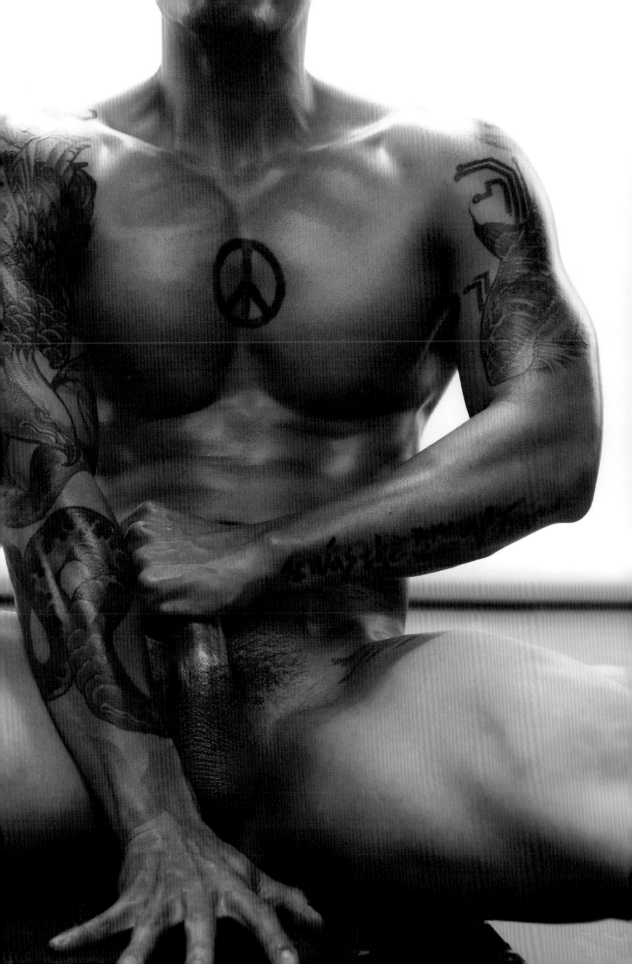

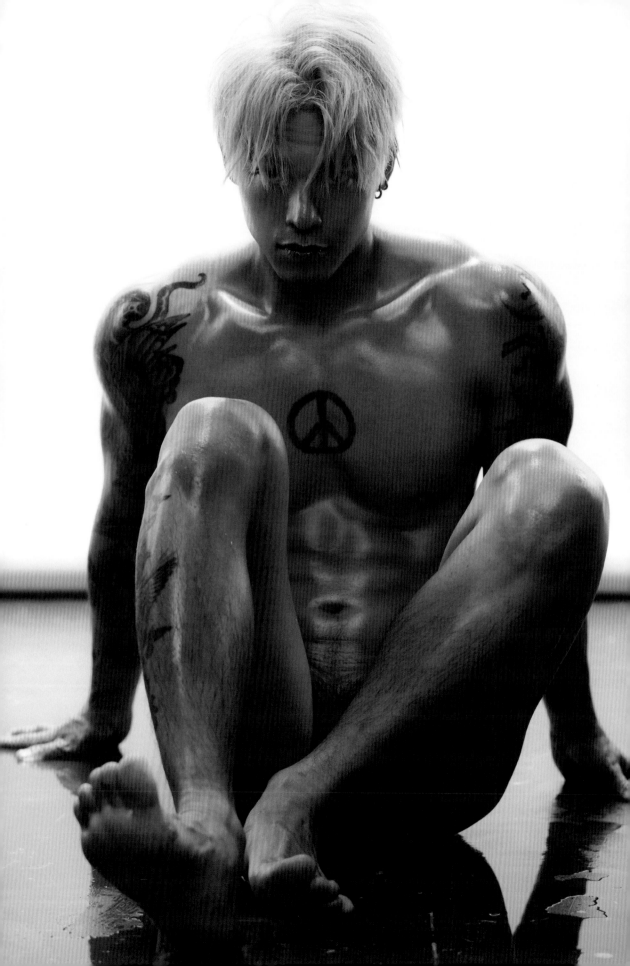

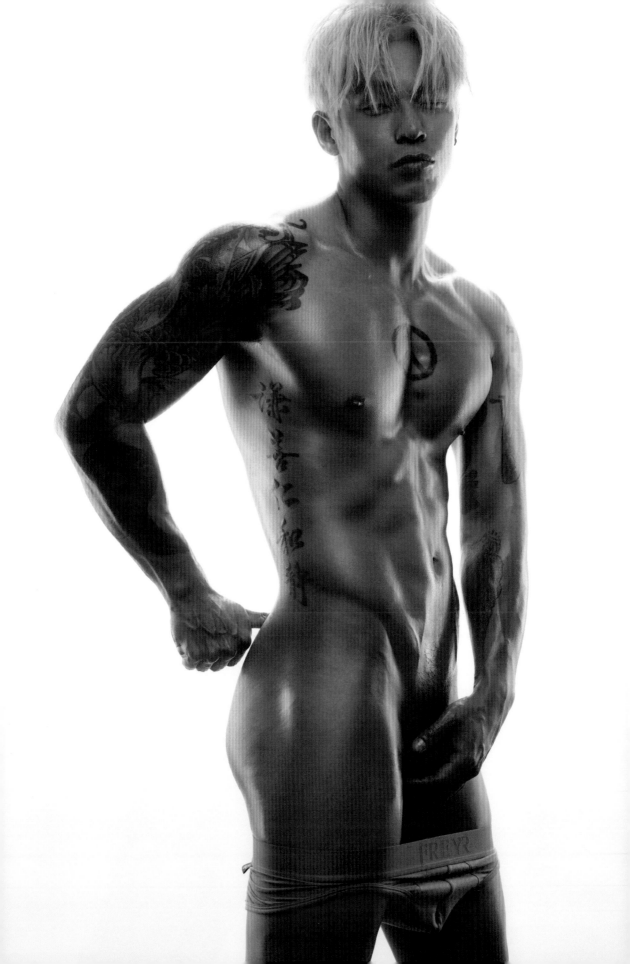

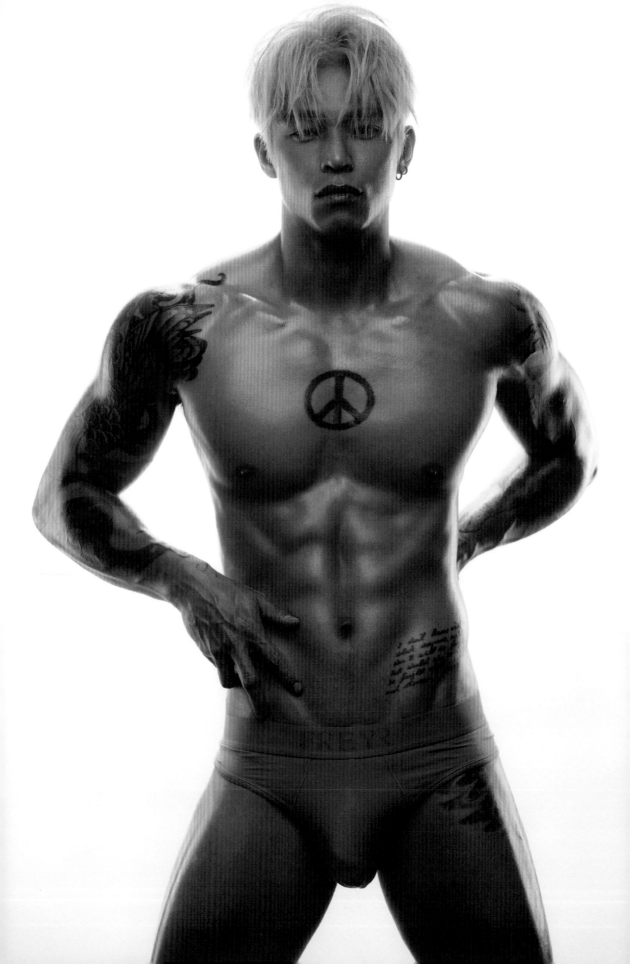

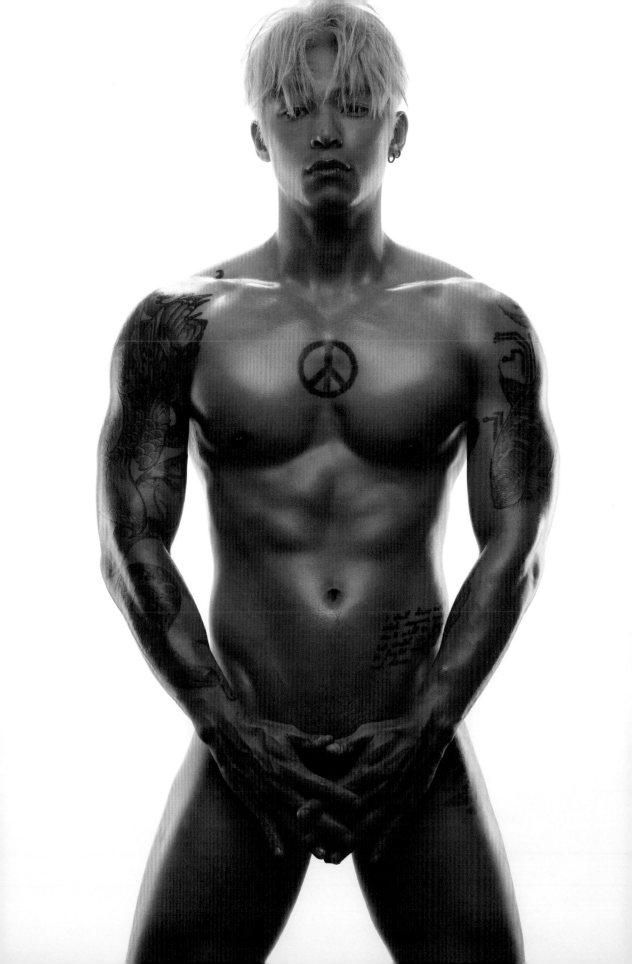

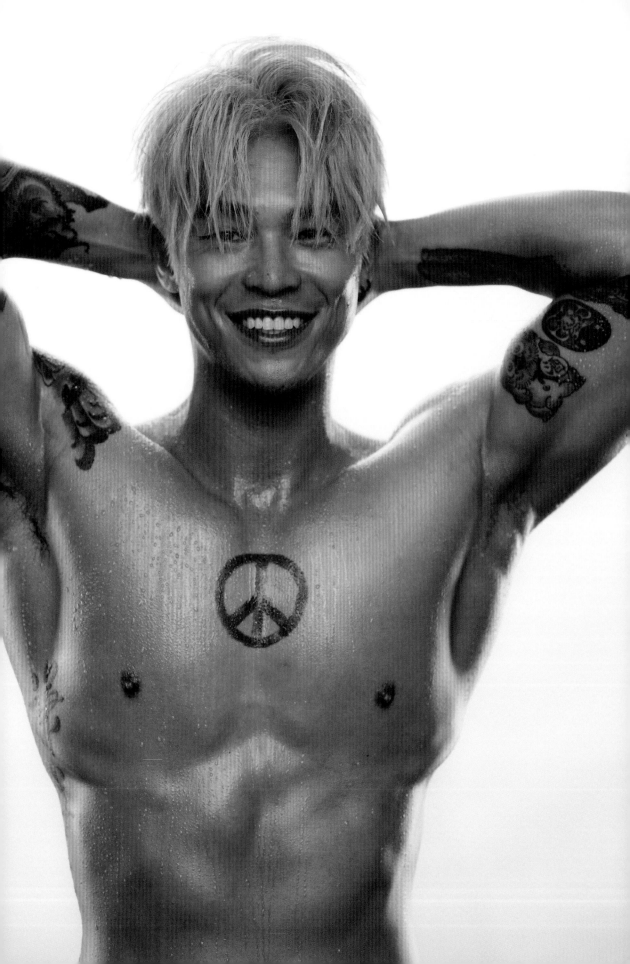

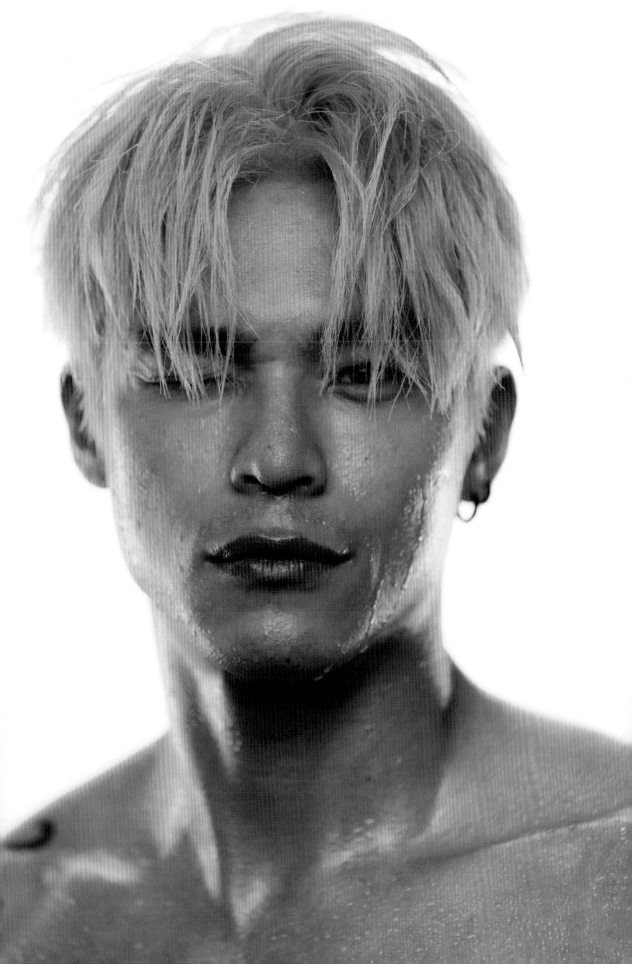

後 記
POSTSCRIPT

我覺得攝影最棒的地方就是，人的感性感覺總是比知識還細膩、比理性還深深潛伏在意識之中，如同地層潛移默化地晃動。我們常常受畫面所影響、觸動什麼卻不知為何。

阿超是個很神奇的模特兒，這樣講可能有點直接，但他很像我印象中傳統 G 漫會出現的人物角色。這類漫畫角色通常臉龐英俊帶著淘氣、身體野性，像是一頭鬣狗，隨時有出擊狩獵或是被疼惜的氣質。

但就自己的審美而言，通常有這樣特質的人可能會被認為太「典型」，而失去記憶度（或至少我是會記不太住）。但阿超卻可以在擁有典型幻想中所有的優勢的同時，又讓我特別能記住這個人的氣質。

不可思議。

這樣能夠記得又不知理由為何，難以名狀只能用攝影來捕捉的，認知跟感覺的差異之間的距離，是我想要拍這部作品的理由。

用攝影來填充或衡量這中間的距離。

對我而言，捕捉人的氣質就像捕捉透明一樣。就像要畫家要在畫面中描繪出景色中空氣的質地一樣，究竟那空氣是乾燥的還是濕潤的、溫熱的還是冰冷呢？這種肉眼可以感受卻又不是直接可見的呈現挑戰，讓身為創作者的自己非常興奮跟期待。

希望能把我所感受到的阿超，除了野性和玩心性感之外，他還擁有的一份特別的氣質收容在這部作品裡。

感謝所有支持實體作品的親愛的各位。

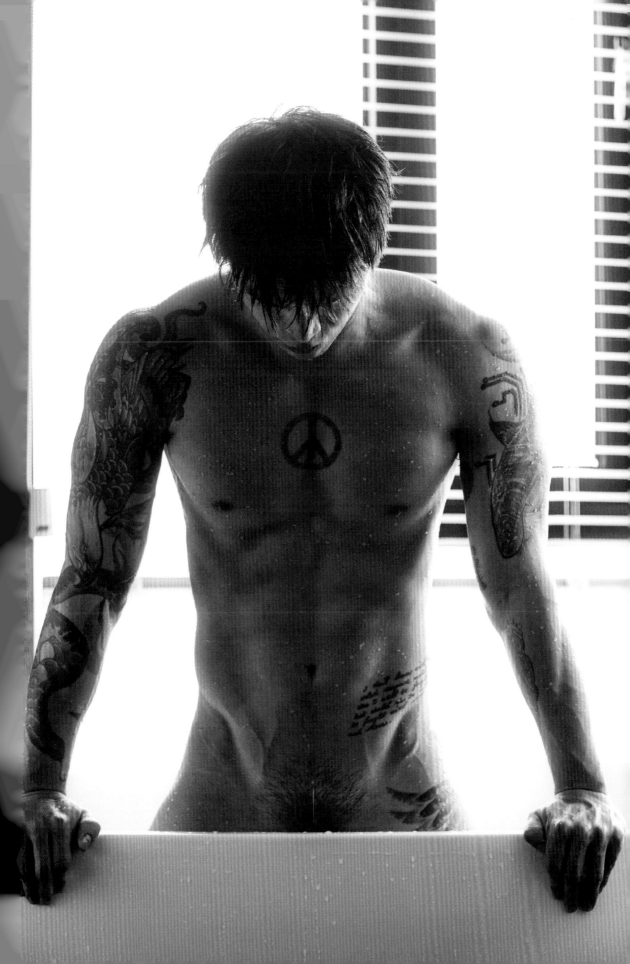

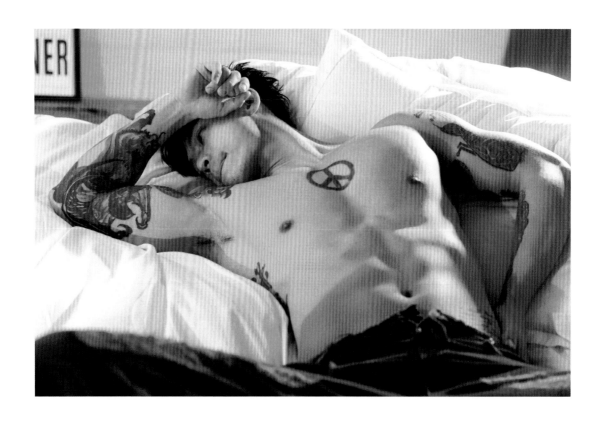

攝 影 師　張晏廷 晏人物
作　　者　張晏廷、施智超

模 特 兒　施智超
髮 型 師　Eddy
漂髮髮型師　溫紳宏
造 型 師　張晏廷
攝 影 助 理　陳宏瑄

主　　編　蔡月薰
企　　劃　蔡雨庭
美 術 設 計　謝佳穎
內 頁 編 排　點點設計

特 別 感 謝　

總 編 輯　梁芳春
董 事 長　趙政岷
出 版 者　時報文化出版企業股份有限公司
　　　　　108019 台北市和平西路三段 240 號 7 樓
發 行 專 線　（02）2306-6842
讀者服務專線　0800-231-705、（02）2304-7103
讀者服務傳真　（02）2304-6858
郵　　撥　1934-4724 時報文化出版公司
信　　箱　10899 台北華江橋郵局第 99 信箱
時報悅讀網　www.readingtimes.com.tw
電子郵件信箱　books@readingtimes.com.tw
法 律 顧 問　理律法律事務所 陳長文律師、李念祖律師
印　　刷　和楹印刷有限公司
Ｉ Ｓ Ｂ Ｎ　978-626-396-089-3
初 版 一 刷　2024 年 5 月 10 日
初 版 二 刷　2024 年 5 月 28 日
定　　價　新台幣 680 元

時報文化出版公司成立於一九七五年，並於一九九九年股票上櫃公開發行，
於二〇〇八年脫離中時集團非屬旺中，以「尊重智慧與創意的文化事業」為信念。